# SALON DE 1850-51

PAR

## CLAUDE VIGNON.

PARIS

Chez GARNIER FRÈRES, Libraires,

10, rue Richelieu et Palais-National, 215 bis.

—

1851.

Illisibilité partielle

PARIS. — IMPRIMERIE CENTRALE DE NAPOLÉON CHAIX ET Cⁱᵉ, RUE BERGÈRE, 20.

# SALON DE 1850-51.

# SALON DE 1850-51

PAR

CLAUDE VIGNON.

PARIS

Chez GARNIER FRÈRES, Libraires.

10, rue Richelieu et Palais-National, 215 bis.

—

1851.

# SALON DE 1850-51.

## PRÉLIMINAIRES.

Après de si longs jours d'inquiétude et de tristesse, d'abandon et de découragement, Paris semble reprendre son ancienne splendeur. Dix-huit mois d'une tranquillité complète, après tant de rudes secousses, rendent plus saillante encore cette prééminence du luxe qui lui a toujours appartenu, et qui lui appartiendra toujours, tant qu'il restera la capitale de la France. L'hiver de 1850-51 sera un des plus brillants que nous ayons vus. Il s'accomplit en ce moment comme

une efflorescence générale de toutes nos richesses et de toutes nos magnificences. A l'Elysée, à l'Hôtel-de-Ville, et partout où le pouvoir ou la fortune ont élu résidence, des fêtes, dignes de nos anciens beaux jours, réunissent dans un brillant raoût tout ce qui sait ou saura être quelque chose d'utile ou de glorieux pour le pays. Une foule d'étrangers venus de tous les coins du monde, augmentent ce mouvement, cette vie, cet entraînement général. Ils peuplent nos bals, nos concerts, nos théâtres, et partout, leur admiration nous prouve que nous avons encore un présent glorieux, sinon un avenir, et qu'il n'était pas encore temps, pour quelques esprits malveillants et chagrins, de s'écrier : « Les dieux s'en vont ! »

Non, les dieux ne s'en vont pas encore ! non, notre belle civilisation n'est pas encore perdue pour jamais ! non, tout en France, tout ce qui est sérieux aime encore ce qui est beau, ce qui est noble, ce qui est glorieux ! Ecoutez les regrets de l'*Enfant prodigue* et la voix de son père qui se réjouit de son retour, et dites-nous si la muse a perdu son antique pouvoir de prophétiser, de consoler et de bénir ! Ecoutez aussi la salle de l'Opéra retentir sous les applaudissements qu'envoie le public à la délicieuse musique d'Auber, et dites-nous si nous sommes tout-à-fait devenus des barbares, sans goût et sans enthousiasme ?

Les arts plastiques aussi, comme tous les autres, sont les enfants gâtés de la paix, effarouchés bien vite

par le bruit des révolutions, mais bien vite aussi rappelés par un peu de calme et de confiance. Aux splendeurs des palais et de l'Opéra vont bientôt s'unir celles de cette exposition tant attendue des artistes et des amateurs. Déjà les beaux-arts ont pris possession de ce Palais-National qu'ils veulent rendre royal encore de leur divine et incontestable royauté ; ils viennent cacher aux yeux des étrangers les cicatrices de cette résidence qui leur a toujours été chère, et que le vandalisme dévastait hier ; ils viennent donner une preuve de plus que la France croit encore à l'élégance, au talent et à la beauté ; ils viennent, ces vigoureux imitateurs de la nature toujours féconde, fermer, comme elle, les tombeaux avec des tapis de mousse, et ensevelir les décombres sous des fleurs !

Accueillons donc le Salon de 1850 avec bon espoir et bienveillance. Nos meilleurs artistes ont envoyé leurs travaux, et nous pouvons affirmer, dès maintenant, qu'il ne manquera point au Palais-National d'œuvres remarquables et sérieuses. Sérieusement aussi, nous tâcherons de les apprécier sans faiblesse ni partialité.

Depuis plusieurs années, on se plaint de la stérilité des arts, et jamais cependant plus d'efforts ne furent tentés par plus de génies hardis et aventureux, pour ouvrir une nouvelle carrière au talent. Malheureusement les principes des sociétés sont tirés aussi en tous les sens ; et les arts se ressentent des secousses qui

ébranlent le monde; semblables aux chœurs de la tragédie antique, ils reproduisent par des signes ou par des chants les émotions qui agitent la scène.

Les talents imitateurs ont, comme nous, leur lutte entre le ciel et l'enfer, entre l'autorité absolue et la liberté de conscience. La peinture et la sculpture ont eu leurs papes et leurs Luthers; entre la légitimité des lignes et la souveraineté révolutionnaire de la couleur, de grands combats se sont livrés, et la victoire est encore indécise, parce que les deux partis rivaux se l'attribuent.

Dans l'art comme dans le monde, la révolution s'est fait place, mais l'autorité tient bon. Laquelle des deux a tort? L'exposition prochaine nous le dira-t-elle? Certes, les disciples de l'école classique ont pour eux bien des raisons et bien des gloires. A leurs yeux l'art est une révélation qui a ses prophètes, mais qui doit avoir aussi ses théologiens et ses docteurs. Où conduit l'inspiration sans règle, sinon au désordre et à la folie? Quelle est d'ailleurs l'immortalité qui n'a pas d'antécédents éternels? Quelle foi peut exister sans dogmes, et quels dogmes subsisteront, si le sénat des grands talents passés n'est pas, sinon infaillible, du moins plein d'autorité? Voilà ce que disent les patients imitateurs du dessin de Raphaël, qui ne voient, avec raison selon nous, dans les saillies de l'école fantaisiste, rien de comparable à la verve de Michel-Ange. Ingres, notre grand et savant maître, est l'Achille ir-

rité de ces graves enfants d'Homère : depuis longtemps il n'expose plus et laisse immoler les Grecs par un impétueux rival, que nous n'appellerons pas Hector, de peur que personne ne comprenne que nous voulons dire par là Eugène Delacroix, le puissant et chaud coloriste, mais l'ennemi juré de la ligne académique et des chlamydes aux plis drapés.

Or, à la suite d'Ingres, qui excommunie le Salon par son absence, et de Delacroix, qui l'étonne de ses triomphes, marchent deux vaillantes cohortes de Grecs et de Troyens, les uns sévères et simplement drapés comme des Etrusques, les autres chevelus, débraillés même, mais largement vivants et tout étincelants de chaude et ruisselante lumière. A qui la palme? C'est ce qu'il faudra voir. Aux armes d'abord et en bataille ; les pinceaux au poing, la palette au bras gauche, voilà qu'on lutte et qu'on s'escrime.

De part et d'autre arrivent aux expositions des œuvres hardies : hardies de la part des conservateurs eux-mêmes, qui ont quelquefois reculé pour nier le progrès, sans s'apercevoir que, soit en avant, soit en arrière, on obéit, dès qu'on marche, à la loi du mouvement. Nous avons vu des pastiches grecs, nouveaux à force d'être antiques, et qui outraient l'étude jusqu'à tomber dans la fantaisie; d'un autre côté, les champions de la couleur ont tant fait pour justifier leur audace, qu'à force de pensée ils sont arrivés à la forme et ont été sévères sans le savoir, parce qu'ils étaient beaux. Ici

est l'idéal qui doit amener la conciliation, et nous ne sommes pas loin du terrain où les adversaires doivent se rencontrer. S'uniront-ils alors pour produire un chef-d'œuvre? Il est permis de l'espérer et de le croire. En attendant, tandis que leurs mains, toujours armées, justifient leurs rivalités par des travaux consciencieux, le public ressemble assez au diable du théâtre de Guignol, et fait également son butin et des vainqueurs et des vaincus.

Ce qu'il faut aux arts, ce sont des croyances fortes et des doctrines assises. Phidias n'eût pas été le roi de la sculpture s'il eût douté de Jupiter; Raphaël priait avec ferveur ses madones pour obtenir le pardon des fautes que lui faisaient commettre leurs modèles, et quand Michel-Ange, ce Titan de l'art chrétien, prenait dans sa main surhumaine l'antique Panthéon pour le suspendre en l'air et le transformer en coupole, il avait cette foi, qui, au dire du Verbe divin, transporte et replante les montagnes.

L'art, en effet, n'est pas seulement, comme on l'a dit, l'imitation de la nature, il est encore, il est surtout, l'imitation de l'idéal. Quand un véritable artiste fait le portrait de l'humanité, c'est la divinité qui pose, et le génie refait ainsi la création à l'image de Dieu. Aux époques où la divinité se voile, l'art éprouve des défaillances et son monde enchanté pâlit comme les campagnes en été, quand le soleil se couvre. Pourquoi, aux approches d'un orage, la nature est-

elle si triste ? Les feuillages sont-ils moins verts, les eaux moins limpides ? Non ; mais le soleil est caché.

Or, ce qui nous rassure, quand le soleil se cache, c'est qu'il finit toujours par reparaître, et ce n'est pas à la patrie de Decamps et de Diaz qu'il pourrait se dérober pour toujours. Quels trouveurs de lumière, en effet, que ceux-là ! et quelles ressources ils ont dans leur palette contre les défaillances de l'art ! Ils nous donneront, cette année, quelques rêves brillants de leur pinceau ; nous aurons quelques pages charmantes et divinement colorées de ces poëtes capricieux à la manière d'Alfred de Musset et de Théophile Gautier.

Nos vives sympathies pour les jeunes amis des études austères excuseront-elles notre indiscrétion, si nous parlons d'avance de quelques tableaux qui trahissent déjà le secret des ateliers ? D'un Bacchus et d'un Amour, par exemple, qui se sont grisés de vin de Chypre ? Ce vin qui, selon Béranger, a créé tous les dieux, fait chanceler un peu le despote des dieux et des hommes ; mais Bacchus, plus fort que lui en ce moment, par habitude peut-être, le soutient en flageollant un peu des jambes et en écoutant avec bonhomie les propos égrillards de sa majesté qui n'a plus sa tête. M. Gérôme sait peut-être à quel pinceau délicat, spirituel et savant nous devrons cette ravissante orgie ; mais il ne faut rien dire et laisser à nos lecteurs la surprise du lever du rideau. D'ailleurs, si nous divulguions d'avance toutes les jolies choses que nous

aurons, pourquoi ne nommerions-nous pas, comme maîtres, en fait de gracieux, MM. Picou, Fouque, etc., qui, tous, auront de charmantes toiles ? Disons plutôt, en général, qu'il n'y aura pas seulement, à l'exposition, d'admirables tableaux de genre, des paysages pleins de fraîcheur et de lumière et des portraits de belles dames toutes chatoyantes de parure, mais que nous aurons aussi de grandes toiles et de vastes compositions. C'est pour elles spécialement qu'on a élevé, dans la cour d'honneur du Palais, ce salon carré et vitré par le haut, où pourront se déployer à l'aise les plus grandes pages des peintres vivants.

Au lieu de parler d'avance, témérairement peut-être, et indiscrètement toujours, de ce que nous verrons au Salon, nos lecteurs nous sauraient gré sans doute si nous leur disions un mot de ce qu'ils ne verront pas, car cette année encore nous perdrons d'admirables choses : nous pouvons citer entr'autres la grande toile de M. Heim, représentant une des plus terribles batailles qui se puissent imaginer, avec un groupe, nous dirions presque une grappe, de belles femmes barbares qui tombent précipitées dans un fleuve avec les mouvements les plus hardis et les plus gracieux en même temps que l'on puisse rassembler dans une même action et sous un même rayon de forte et vigoureuse lumière.

Cependant, et malgré nos résolutions de mutisme, puisque nous avons commencé nos indiscrétions sur

le compte de la peinture, pourquoi ne dirions-nous pas aussi que la sculpture nous promet des chefs-d'œuvre ? Pour être rassuré sur la valeur de ses promesses, il suffira qu'on nous cite la signature de Pradier. Nous ne voulons rien dire de sa statue d'*Atalante* au public qui ne l'a point encore vue, il sera temps d'en parler après ; nous citerons seulement quelques vers encore inédits qui ont été adressés par un de nos poëtes à notre illustre statuaire :

## A ATALANTE.

Repose-toi, belle Atalante,
Le prix ne t'est plus disputé ;
Et tu vas pour l'éternité
Reprendre ta course plus lente !

Tu dois au magique ciseau
Du grand maître qui te couronne,
Ce marbre blanc qui t'environne
D'un flexible et brillant réseau.

Là, ton sein longtemps insensible
Va, sous le chaste embrassement
De son génie irrésistible,
Palpiter éternellement.

Connais donc quelle est sa puissance
Et presque sa divinité,
Puisque l'immortelle beauté
Lui doit sa seconde naissance.

Par ce monde qu'elle anima,
De nos jours Vénus, méconnue,
Frissonnante enfin d'être nue,
Dans un marbre se renferma.

Elle voulait, ainsi pressée
Par cet informe et blanc tombeau,
A l'amour, qui tient un flambeau,
Dérober sa pâleur glacée.

Pradier toucha ce marbre un jour
Et la fit tressaillir captive ;
Ce qui trahit la fugitive
Aux yeux indiscrets de l'amour.

Ce dieu dont la vue est si claire,
Quand il soulève son bandeau,
A Pradier tendit un ciseau
En disant : « Oh ! rends-moi ma mère ! »

Mais ne vais-je pas la blesser,
Dit Pradier, si je la délivre ?
— Va donc ! ton ciseau la sent vivre
Et ne peut que la caresser ! »

Les vers sans doute sont jolis; mais quand on a vu la statue de M. Pradier, on trouve qu'ils ne sont pas flatteurs.

A côté des beautés calmes et sereines de l'école an-

tique, renouvelée et surpassée peut-être par les nouveaux maîtres, on nous annonce quelques figures tordues et tourmentées de l'incroyable M. Préault, le coloriste de la sculpture, que nous ne sommes pas fâché de voir aux prises avec la majestueuse autorité des belles lignes, parce qu'il faut bien un diable pour faire ressortir la vaillance et la beauté de saint Michel.

Pour nous, et disons-le tout de suite, nous sommes en principe pour les sévères adorateurs de la beauté antique. Rien n'a encore effacé à nos yeux la royale splendeur de la Vénus de Milo; et, soit que le ciseau qui la créa appartint à Phidias, à Lysippe ou à Praxitèle, nous ne croyons pas qu'il ait encore trouvé de rival heureux. Nous aimons cette beauté calme, rayonnante et divine, que n'ont fait pâlir encore ni les créations de nos modernes réformateurs, ni même les efforts grandioses du grand Michel-Ange; nous aimons ces types éternels du Jupiter, de la Vénus, de la Polymnie, qui nous feraient croire encore aux divinités du paganisme et retourner avec passion au culte de l'Olympe. Ah! vous qui anathématisez journellement les travaux de ces courageux artistes qu'on est convenu d'appeler *classiques*, parce qu'ils conservent religieusement le culte de la forme, et qui leur rejetez sans cesse à la tête la fameuse satire de Berchoux :

Qui nous délivrera des Grecs et des Romains?

avez-vous jusqu'à présent trouvé quelque chose de

mieux à mettre à la place ? Avons-nous, pauvres chercheurs que nous sommes, rencontré sur notre route philosophique des figures plus belles et plus divines que ces dieux titanesques des premiers âges de la Grèce, qui sont devenus d'abord si majestueux dans la poésie d'Homère et sous le ciseau de Phidias ; puis si beaux au siècle de Périclès et de Praxitèle, puis si aimables enfin, au temps d'Horace et de Mécène !

Ah ! oui, c'était là un culte puissant et une belle cosmogonie ; c'était là un rêve radieux et un adorable panthéisme, et nous aimons à revoir dans nos songes ce temps à la fois grandiose et gracieux où l'Etna tremblait sous les efforts immenses des Titans écrasés, où Niobé restait pétrifiée sous les coups impitoyables de la vengeance d'Artémis, tandis que Zeus, le puissant maître du tonnerre, devenait un cygne harmonieux pour charmer Léda ; que Neptune parait de toutes ses richesses marines la conque d'argent qui allait chercher Amphytrite ; que les déesses de l'Olympe allaient demander à un simple berger de Phrygie le prix de la beauté, et que chaque forêt, chaque prairie, chaque fontaine avait ses divinités tutélaires.

Temps heureux, où par un jour de printemps échauffé par les brillants rayons du char de feu d'Hélios, ou un soir d'automne doucement éclairé par les feux scintillants de la chevelure de Bérénice, le poëte pouvait voir danser, dans une ronde folle et enivrante, les brunes hamadryades des vieux chênes

avec les blondes naïades des ruisseaux et les nymphes des prairies à la longue chevelure dorée !

Mais laissons ces rêves gracieux d'un passé qui ne doit pas revenir dans notre société froide et sceptique, où l'on ne croit plus à rien de ce qui est beau; pas plus à la Vénus antique qu'à la Vierge chrétienne, pas plus à Jupiter qu'à Jehova ou à Jésus; abandonnons ces souvenirs passionnés de l'antique qui pourraient peut-être faire croire à nos lecteurs que nous sommes possédé d'une admiration inassouvie pour les casques de l'école de David et les petits vers de Demoustier. Ce serait une grave erreur. Nous n'avons pas de parti pris, et nous aimons seulement ce qui est noble, ce qui est beau, c'est-à-dire ce qui est vrai, car ce qui est vrai est toujours beau; la nature ne se trompe jamais.

Nous aimons donc ce qui est vrai : la nature vivante avec ses brillants reflets, ses lignes pures et ses oppositions superbes du Beau et du Laid qui font seule valoir l'idéale splendeur; ce que nous combattons seulement, ce sont ces *manières* étranges qui se produisent maintenant, d'après lesquelles certains artistes, admirateurs du Laid seulement, cherchent des effets criards et impossibles pour essayer de faire du nouveau, tandis qu'ils ne font que de l'extraordinaire. Soyez Victor Hugo si vous le pouvez : alors vous créerez des œuvres complètes, palpitantes de vie et de passion, et cependant vous resterez toujours noble et

2.

beau, parce que vous serez vrai. Mais si vous n'avez pas le génie de l'auteur d'*Hernani* et de *Cromwell*, suivez seulement la route tracée par les maîtres, et gardez-vous d'aller vous heurter à *Tragaldabas*.

Nous voici décidément arrivés bien près de ce salon qu'on est convenu d'appeler *Salon de 1850*, nous ne savons trop pourquoi, puisqu'il n'aura que deux jours d'existence en 1850, tandis qu'il vivra quatre mois en 1851. Un nouveau local a été préparé pour recevoir les œuvres de nos artistes, et l'on espère qu'en attendant mieux, le Palais-National remplira les principales conditions nécessaires à sa nouvelle destination. Pour parvenir à ce but, on a remis à neuf et redoré tous les salons du premier étage, et on a construit dans la cour d'honneur du palais un grand bâtiment provisoire qui renfermera au milieu un salon carré éclairé par le haut comme celui du Louvre. Ce salon est destiné à recevoir les grandes toiles, et les tableaux que MM. les membres du jury auront jugé des chefs-d'œuvre. Autour du salon, règne une galerie dont un côté servira de vestibule, tandis que les autres recevront la sculpture, qui ne sera pas ainsi, comme les années précédentes, entassée pêle-mêle, sans ordre ni distribution. On augure bien de ce bâtiment et de sa disposition, qui semble satisfaire à de nombreuses exigences.

Près de six mille ouvrages avaient été envoyés, parmi lesquels bon nombre se trouvaient exempts

d'examen et de contrôle par le nouveau règlement. Certes, quelle que soit la grandeur des appartements du Palais-National, ils auraient été impuissants à contenir un pareil déluge de chefs-d'œuvre; heureusement le jury en a retranché une grande partie, car, sur la totalité des tableaux soumis à sa juridiction, plus de moitié ont été refusés impitoyablement. On dit que beaucoup de dames surtout ont été dans le nombre des victimes; on dit même, mais ceci est un affreux cancan qu'il ne faut accepter que sous bénéfice d'inventaire, que M. Diaz s'est montré leur ennemi acharné. — Nous repoussons, quant à nous, cette insinuation perfide et probablement calomnieuse; — cela nous donnerait de M. Diaz une trop mauvaise opinion.

Quoi qu'il en soit, et en somme, on peut dire que le jury s'est montré sinon juste, du moins sévère; aux critiques et au public, maintenant, d'exercer leur droit d'appel, voire même de cassation.

On nous annonce des œuvres remarquables à tous égards. Dans notre premier article, nous avons déjà, et par indiscrétion, annoncé une statue de M. Pradier et un tableau de M. Gérôme. Maintenant, quoique le Salon soit à peine ouvert, nous pouvons annoncer en outre d'excellentes choses à nos lecteurs.

D'abord M. Coignard nous donne plusieurs des délicieux paysages qu'il nous a habitués à admirer avec leurs frais ombrages et leurs vertes prairies. Isa-

bey, Biard, Meissonnier, ne nous ont pas oubliés non plus. Le sévère Robert Fleury, le brillant Gudin, ont envoyé des toiles toujours admirables. M. Müller a un grand tableau que déjà nous pouvons annoncer comme une œuvre très sentie et digne d'être appréciée.

C'est la troisième année que M. Couture n'envoie rien, ou presque rien, car nous n'avons encore au Salon qu'un tout petit croquis de lui, et ce n'est rien, en effet, pour l'auteur de la *Décadence*. Nous regrettons bien sincèrement cette absence, car M. Couture est un de ces artistes consciencieux comme nous n'en avons pas assez malheureusement.

Quel dommage aussi que M. Ary Scheffer ne nous ait rien donné! Le traducteur intime de Goëthe, le peintre de *Mignon aspirant du ciel*, de *Mignon regrettant la patrie*, de *Mignon et son père*, nous manque encore à cette exposition ; espérons que l'année prochaine il n'oubliera pas qu'il a parmi les amis des arts de fidèles admirateurs.

Voilà des artistes comme nous les aimons! MM. Ary Scheffer, Müller, Couture et Coignard ont, du reste, fait leurs preuves, et l'on ne peut attendre d'eux, en toute occasion et malgré leurs différences d'école, que des travaux sérieux et dignes d'éloges.

Il n'en est pas malheureusement de même de tous nos artistes exposants. Il y a de mauvaises choses au Salon, de très-mauvaises choses; mais, avant de blâmer personne, nous voulons attendre que le public ait

pu exercer son droit d'appréciation. — Il sera probablement encore beaucoup plus sévère que nous.

Ce qu'il y a de fâcheux surtout, c'est que parmi ces œuvres qui ne font honneur ni à la France ni à leurs auteurs, on en voit beaucoup pompeusement décorées de l'EX triomphant qui passe tête haute devant tous les jurys. En effet, bien des artistes ont pu faire une fois une statue ou un tableau digne d'être récompensé, sans être cependant capables de tenir toujours le premier rang; il est triste alors de se voir imposer leurs *ours* de gré ou de force. C'est là un mauvais côté du nouveau règlement; mais qu'est-ce qui n'a pas son mauvais côté ici-bas? Quelle lumière n'a pas son ombre? Quelle médaille, même dorée, n'a pas son revers?

Hélas! et depuis tantôt six mille ans que le monde est monde, il en a toujours été ainsi! Toujours il s'est trouvé que les meilleures choses ont eu leur côté faible, et les plus mauvaises leur point de vue excusable; toujours les législations, même les bonnes, ont parfois manqué ou dépassé le but. C'est une loi de la nature comme le flux et le reflux de la mer, comme le mouvement du pendule. Tous les gouvernements possibles ont eu leur opposition plus ou moins constitutionnelle; on s'en prend même maintenant au gouvernement du bon Dieu, et une foule de réformateurs viennent sur les brisées du Garo de La Fontaine, lui reprocher de n'avoir pas mis les citrouilles aux chênes

et les glands aux citrouilles. C'est une chose bien stupide, bien irritante, bien taquine, bien agaçante et bien insupportable que l'opposition !

Aussi, pour mon compte personnel, un des petits bonheurs de mon existence, c'est de n'être pour rien dans aucun gouvernement du ciel ni de la terre, et de pouvoir, comme Mimi Beuglant dans une chansonnette bien connue, répondre à cette question : « Qui est-ce qui a fait le monde ?—Ça n'est pas moi, m'sieu, ça n'est pas moi ! »

# SCULPTURE.

## I.

### MM. Pradier et Préault.

En entrant à l'exposition, on se trouve d'abord dans les galeries de sculpture. Là, bon nombre de statues, de bas-reliefs, etc., s'offrent tout d'abord à la vue; il y a du médiocre et du mauvais, mais rien, soit en bien, soit en mal, ne frappe assez profondément l'observateur pour l'absorber un moment. Ce n'est que dans la seconde galerie que, tout à coup, on le voit s'arrêter, et jeter sur certains ouvrages un coup d'œil sinon séduit, du moins étonné. Cette salle renferme les œuvres de M. Préault.

D'abord son *Christ*, dont nous avons déjà vu, l'année assée, le modèle en plâtre. Ce *Christ*, quoique trop

mal peigné, est une œuvre sérieuse et étudiée; il prouve évidemment qu'il y a en M. Préault un véritable artiste, et un artiste qui pourrait avoir un premier talent, s'il ne cherchait pas trop souvent à reproduire l'horrible et l'extraordinaire. Nous voudrions voir entrer M. Préault dans la voie de l'art véritable ; peut-être alors deviendrait-il un de nos maîtres. En attendant, il perd son temps à produire des choses excentriques et laides, qui n'obtiendront certainement jamais nos suffrages. Non loin du *Christ* se trouvent d'autres œuvres du même artiste : premièrement un buste de Poussin, beaucoup trop cadavérique ; un bas-relief intitulé *Ophélia*, où l'on retrouve dans toute leur splendeur les qualités échevelées de l'artiste, et enfin, et surtout son fameux bas-relief en bronze. — Ah! quel bas-relief ! — C'est lorsque nous voyons exposer de pareilles horreurs que nous regrettons le temps où l'Institut formait le jury et repoussait tous les ans, à l'unanimité, les produits de M. Préault.

A propos d'icelui bas-relief, nous avons entendu conter une curieuse anecdote que nos lecteurs nous sauront probablement gré de leur transmettre.

M. Préault a des amis, beaucoup d'amis, de très-chauds amis. Ce qui prouve à tout lecteur intelligent qu'on peut être à la fois un artiste à tous crins et un bon compagnon. Ces amis donc, jaloux de sa gloire et de son immortalité, ont osé tenter Dieu, et descendre

dans l'antre d'une pythonisse (vulgairement appelée somnambule) pour sonder les arcanes de l'avenir au sujet de la *Tuerie* de M. Préault.

Les arcanes de l'avenir sont immenses; cependant au bout d'une douzaine de *passes*, la somnambule se trouva transportée au fin fond des bringuezingues; elle commença alors en bondissant sur son trépied à prononcer d'une voix d'oracle quelques phrases insignifiantes telles que celles-ci : « Ah ! Dieu ! ôtez-moi cela là de devant les yeux…. — Je vois quelque chose d'horrible… Réveillez-moi, j'ai un affreux cauchemar, etc. » Peu à peu cependant elle se rasséréna ; ses idées prirent une direction plus calme, et elle parla ainsi :

« Nous sommes en 2850. Dans une grande ville située sur les bords du Don, dans l'empire tartare, alors roi du monde civilisé, un conseil de savants est assemblé ; les membres de ce congrès scientifique sont profondément absorbés ; au milieu d'eux une masse carrée verte et fruste semble captiver toute leur attention. Cette masse ressemble à du métal grossier ; elle n'a l'apparence, d'abord, que de quelque chose d'informe ; mais peu à peu l'œil attentif de l'observateur y découvre comme des traits, comme des manières de visages même, visages affreux, décomposés, fantastiques et indécis, comme ceux qui apparaissent parfois en songe aux mortels quand Smarra visite leurs alcôves. Chaque savant alors redresse ses lunettes, secoue

sa perruque (les savants porteront toujours des lunettes et des perruques), et semble former son opinion sur cet étrange objet. Après avoir pris son centre de gravité, puis toussé, craché, éternué, etc., le secrétaire perpétuel de l'Académie commence la lecture de son rapport. »

Ici nous interromprons la somnambule pour ne donner que l'analyse succincte des discours de MM. les académiciens, attendu que tous les discours en général et ceux des savants en particulier gagnent toujours à être abrégés.

Le secrétaire racontait comment l'empereur éclairé et ami des arts, qui savait si bien maintenir la Tartarie à la tête des nations civilisatrices, ayant résolu de faire transporter dans sa capitale toutes les merveilles des arts, avait envoyé des commissions savantes faire faire des fouilles et des recherches dans ces pays lointains de la France et de l'Italie, autrefois célèbres par leur civilisation, aujourd'hui devenus aussi inhabités et aussi sauvages que Memphis ou Babylone. Ici l'académicien trouva moyen de placer quelques pages ronflantes sur la marche du temps, l'inconstance des choses humaines et la gloire de sa patrie, qui a su réunir tant de chefs-d'œuvre, depuis le *Laocoon* jusqu'aux marbres de Canova; venant ensuite à l'objet en question, il expliqua comment, dans des fouilles

faites à l'antique Paris, à un endroit que les hommes forts en topographie archéologique croyaient avoir été autrefois la rue Notre-Dame-des-Champs, on avait découvert sous un monceau de décombres le produit métallique soumis à l'appréciation de ses illustres collègues.

« Plusieurs hommes de science, dit-il, ont bien voulu s'occuper de faire des recherches sur ce qui nous intéresse ; généralement ils se sont accordés à reconnaître ce métal pour du bronze ; mais lorsqu'il a fallu décider d'où venait le bronze qui l'avait formé, et que signifiaient les figures dont il était chargé, une grande divergence d'opinions s'est produite. Je vais soumettre à la docte assemblée les différents *Mémoires* qui ont été envoyés.

» Le n° 1 prétend que ce métal s'est formé comme se forma autrefois l'airain de Corinthe, dans l'incendie de la grande ville, du mélange de plusieurs autres métaux, et que le hasard seul a pu produire sur la matière en fusion les figures hybrides qu'on y distingue ; il opine pour que cet objet soit regardé seulement comme un curieux accident de la nature.

» Le n° 2 voit sur ce morceau de bronze les traces évidentes du travail de la main de l'homme ; il y trouve même des caractères qui, selon lui, indique-

raient l'époque à laquelle il appartient. Il désigne l'époque gauloise, car il aperçoit dans les principaux traits de ces têtes confuses les types rudimentaires des anciennes races celtiques. Il regarde donc ce bronze comme un bas-relief gaulois antérieur à Jules César, il conseille au gouvernement de le placer dans un musée, non comme œuvre d'art, mais comme curiosité.

» Le n° 3 regarde aussi notre trouvaille comme un bas-relief, mais il l'attribue aux hordes de Visigoths, d'Ostrogoths ou de Vandales qui parcoururent la France vers le 5° siècle.

» Le n° 4 s'accorde avec le n° 2 pour l'attribuer aux tribus franques et gauloises; mais il va plus loin : il affirme distinguer des figures entre elles et voir clairement que le bas-relief représente la France sous la figure d'une femme échevelée; de la bouche de cette femme sort une tête, que cet archéologue croit représenter la ville de Marseille, parce qu'elle est surmontée d'un casque, ce qui lui paraît évidemment indiquer une origine phocéenne; de ses cheveux sort une autre tête, que le docte auteur regarde comme signifiant la ville de Lutèce (depuis Paris), parce que cette ville était située au milieu de forêts incultes; enfin, sur son sein, il aperçoit une tête d'enfant bouffie et gonflée, qui lui semble représenter la prospérité croissante du

pays. Telles sont, messieurs, les opinions du n° 4, notre plus savant et notre plus érudit antiquaire.

» Le n° 5, notre célèbre étymologiste, veut aussi reconnaître ici un bas-relief, mais il l'attribue à la belle époque de la nation française. Ses études, dit-il, l'ont mis à même de savoir qu'à cette belle époque, le goût des Français était extrême pour la caricature, et il voit sur ce bas-relief une inscription mutilée et tronquée. Il distingue les lettres françaises T, U, et, à l'aide de cette science profonde sur les linguistiques des temps passés, à laquelle, messieurs, nous savons tous rendre justice, l'illustre savant rétablit l'inscription dans son intégrité, et nous prouve clairement que ce bas-relief représentait les types des croquemitaines, vampires, larves, gnômes, etc., dont les Français faisaient peur à leurs petits enfants, et portait comme titre le mot CARICATURE.

» Voilà, messieurs, le résumé des différents mémoires qui ont été adressés à notre académie ; à vous maintenant, illustres collègues, à vous, qui êtes les flambeaux dont la splendeur illumine le monde civilisé, c'est à vous de peser les raisons toutes généralement profondes et éclairées que donnent les concurrents ; décidez, arbitres des arts, l'univers entier a les yeux fixés sur vous. »

3.

Après une infinité de discours, plusieurs scrutins de ballotage, beaucoup de promenades dans les couloirs et de causeries entre les membres vénérables, l'académie parut disposée à se prononcer; comme toujours, l'*abus des influences* se fit sentir, et le n° 1, qui était un collègue, eut raison, malgré les scrupules des consciences timorées. En conséquence, le bas-relief de M. Préault fut placé au muséum d'histoire naturelle avec cette inscription :

*Masse métallique naturellement accidentée de figures hybrides.*

Ici s'arrêta la consultation de la somnambule, femme des plus lucides comme on a pu le voir; les amis de M. Préault s'en furent les mains dans leurs poches, qui vexé, qui content, mais tous profondément absorbés dans leurs réflexions. Pendant ce temps-là, la pauvre pythonisse, à peine remise, poussait des soupirs et des gémissements aussi étouffés que si elle avait eu le bas-relief sur l'estomac.

Ouf! laissons ce bas-relief, car nous serions bientôt dans la position de la somnambule.

En reprenant sa course, course pressée, curieuse et incohérente comme l'est toujours la première qu'on fait à l'exposition, allant d'un côté à l'autre, d'une statue à un tableau, d'un buste à un portrait, et *vice*

*versâ*, on s'arrête bientôt une seconde fois dans la galerie suivante, mais cette fois on reste éperdu, frappé d'admiration et de plaisir ; autant la laideur vient de vous affecter douloureusement, autant la beauté rayonnante et éternelle vous captive et vous enchante. On sent alors que, malgré tous les efforts des destructeurs et des rénovateurs, le type divin ne change jamais, qu'il est à la fois immuable et toujours nouveau, et que la reproduction de la nature simple, vraie, calme, sera toujours supérieure aux effets criards de ses accidents, qui ne sont que les défaillances de la beauté.

*Atalante*, cette dévorante enchanteresse qu'il fallait vaincre pour la posséder, cette syrène fugitive qu'il fallait saisir à la course, et qui donnait la mort à ceux qui n'avaient pas su la forcer de les rendre heureux, est un de ces beaux types de l'idéal que la Grèce avait rêvés avec une perfection qui les rendait en quelque sorte insaisissables. M. Pradier a compris l'énigme de ce sphinx plus dangereux que celui de Thèbes, et il a accepté le défi d'Atalante. Elle est atteinte, elle est prise, elle est vaincue ! Elle dénoue son cothurne maintenant inutile, elle ne fuira plus et ses yeux se reposent sans colère sur les pommes d'or qui l'ont retardée dans sa course. Elle a l'air même plutôt heureuse que triste, la coquette ! Est-ce à cause de la beauté d'Hippomène ou à cause de Pradier ? En vérité, on se-

rait tenté de prêter de l'intelligence à ce marbre devenu femme, et l'on croirait volontiers que la statue est fière du talent de son créateur.

M. Pradier nous paraît avoir résolu dans cette statue le plus grand problème de l'art plastique. L'animation de la matière inerte, non par les efforts d'une verve insensée, mais par les caresses du génie et le resplendissement de l'éternelle beauté. Ceux qui ne comprennent pas les délicatesses de l'antique, et qui ne voient pas le spiritualisme apparaître dans la splendeur même de la forme, accusent quelquefois Pradier comme ils pourraient accuser Praxitèle ou Phidias de ne pas assez passionner ses figures; est-ce qu'il ne suffit pas de passionner ceux qui les regardent ?

M. Pradier ne taille pas dans le marbre des masques pour la scène ; il dégage avec respect, avec amour, l'idéal divin de son enveloppe ; il fait palpiter la blancheur du marbre. On frissonne en passant près de son ouvrage, on range son vêtement, on craint d'avoir blessé en l'effleurant de trop près la délicatesse des formes de ses créations immortelles.

Il y a dans toute la beauté de l'*Atalante* une telle finesse qu'on sent la légèreté de la course dans la grâce même du repos et qu'on est tenté de craindre qu'elle ne se relève tout à coup pour s'enfuir encore. Qui oserait la toucher pour la retenir, mais aussi qui pourrait consentir à la voir s'échapper? Espérons que cette

belle captive ne nous quittera pas ; que la France ne laissera pas les pommes d'or des Hippomènes étrangers tenter une seconde victoire, et que Paris même ne laissera pas aux départements la gloire de lui avoir, même un seul instant, disputé ce chef-d'œuvre.

Nous avons encore de M. Pradier deux bustes, une ravissante statuette de *Pandore* et un bronze représentant une *Médée* dans une pose vraiment tragique. C'est une statue de demi-grandeur destinée à servir de pendant à la *Sapho* du même sculpteur. On y remarque la même science de l'antique et la même étude profonde des grands maîtres de la seconde époque de l'art grec. C'est bien là cette beauté puissante et correcte à la fois qui distingue les œuvres de Phidias, et qu'on retrouve particulièrement dans les fragments des bas-reliefs du Parthénon.

Si cette statue avait été trouvée aux rivages d'Athènes ou de Corinthe, l'Europe entière se la disputerait. Elle va quitter la France, cependant, car elle a été commandée à M. Pradier par S. M. la reine d'Angleterre, qui avait reçu de lui l'hommage de sa *Sapho*.

Autant il est glorieux pour un pays de produire et de posséder des maîtres comme Pradier, autant il est fâcheux pour le critique d'avoir à rendre compte de leurs œuvres, surtout si l'on tient beaucoup à la conscience et à la justice. A quoi sert, en effet, la critique là où il n'y a rien à reprendre? Et ne doit-elle pas for-

cément se résigner alors aux fonctions ingrates de la louange, toujours si mal appréciée... par ceux qui n'en sont pas les objets? C'est pourquoi nous sommes à la fois heureux et malheureux d'en avoir fini avec M. Pradier, et nous nous retournons, en sortant, vers les créations de M. Préault, à qui du moins on ne peut pas faire le reproche de laisser la critique inactive.

## II.

## MM. Clésinger, Lequesne, les deux Dantan, Maindron.

S'il est vrai, comme l'a dit lord Byron, que la sculpture soit le premier des arts, il est non moins vrai de dire que c'est bien le plus mal apprécié ! On la plante dans des corridors, dans des vestibules, dans des recoins ouverts à tous les vents, où le pauvre public attrape des refroidissements, des rhumatismes et des torticolis ! Nous avions espéré que le Salon serait généralement mieux organisé, cette année, que les précédentes, nous l'avions même annoncé sur la foi de renseignements apocryphes ; il n'en est rien, malheureusement; bien au contraire. Nous reviendrons, du reste, sur cette organisation générale à propos de la peinture, plus maltraitée encore que sa sœur. En attendant, il y a une chose certaine, — c'est qu'un de nos intimes amis, regardant avec nous, l'autre jour, la *Piéta* de M. Clésinger, s'est très-fort enrhumé, et qu'il en est arrivé, en no-

tre présence, autant à cinq six tourlourous, arrêtés au même endroit ; — c'est une chose bien désagréable, car, enfin, les malheureux tourlourous n'ont pas même les moyens des bons gendarmes d'Odry pour s'acheter de la bonne réglisse, et les épiciers ne la donnent pas à crédit ; — ils sont féroces, les épiciers ! c'est une chose bien connue depuis l'affaire de la rue des Saussaies !

Quoi qu'il en soit, puisque nous voici arrivé au groupe de M. Clésinger, restons-y en dépit des rhumes ; d'ailleurs, nous aimons à croire que ce n'est pas ce groupe qui a par lui-même une qualité aussi éminemment sternutatoire, et nous sommes un critique trop consciencieux pour faire retomber sur les artistes la faute de l'administration ou des vasistas, d'autant plus que personnellement nous ne sommes pas encore enrhumé.

Donc, disons d'abord que l'aspect général du groupe est d'un assez bon effet vu à une certaine distance; les personnages s'agencent bien, la composition est sentie. Quand on s'approche, malheureusement, on découvre une multitude de fautes de détail et une extrême négligence d'exécution.

Ainsi, les draperies sont mauvaises sous tous les rapports; elles manquent de naturel, de souplesse, et de cet arrangement noble et simple qui donne tant de caractère aux compositions religieuses du grand style. Il y a tant de choses dans une draperie ! tant de pen-

sées sévères ou folles, chastes ou voluptueuses ! Quelle différence d'expression dans les longs plis du manteau d'azur qui cachent les pieds d'une vierge de Pérugin, et les capricieux enroulements de l'écharpe de gaze d'une folle fille de Terpsichore, entre les lignes droites des jupes des châtelaines du temps de Philippe-Auguste et les cassures coquettes des robes à paniers de Mme de Pompadour. Toutes ces draperies-là sont vraies, sont expressives cependant, mais toutes inspirent un sentiment différent parce que toutes appartiennent à un ordre d'idées spécial ; celles de M. Clésinger sont de tous les temps, de toutes les écoles, conséquemment elles n'ont aucune signification ; de plus, elles sont fort mal exécutées.

Tout son groupe a, du reste, à peu près le même défaut que les draperies ; cela manque d'étude sérieuse et d'harmonie entre les personnages. Ainsi, le Christ a les membres trop grêles ; la Madeleine est bien jetée et a une sympathique expression de douleur, mais ses cheveux sont lourds et inégaux, et son cou et ses épaules ne s'emmanchent pas. La Vierge a une très-belle tête, pleine d'angoisse et de sainte résignation en même temps ; il est à regretter seulement qu'elle ne soit pas due à l'inspiration de M. Clésinger ; c'est cette tête admirable de la *Mère de douleur*, de Luis Moralès, dit *le Divin*, que tout le monde a pu voir dans la galerie espagnole du musée du Louvre. La charpente du corps de la Vierge ne se conçoit pas:

elle a par exemple, et cela saute aux yeux, les cuisses gigantesquement longues et les genoux prodigieusement écartés. En somme, l'œuvre de M. Clésinger manque de style et pêche par l'exécution, et nous lui conseillons sincèrement et officieusement de faire mettre des paravents autour de sa *Pieta*; car si les critiques venaient à s'enrhumer devant, il y a assez de défauts pour qu'ils puissent lui faire un mauvais parti.

M. Clésinger a encore mis au salon deux bustes de Rachel qui seraient peut-être plus jolis s'ils ressemblaient moins à l'original. Il a aussi reproduit sur le marbre la tête majestueuse de M. Théophile Gautier, et les cheveux et la barbe blond fadasse de M. Arsène Houssaye; mais ce que nous lui reprochons le plus, c'est de s'être montré cruel en condamnant ce pauvre Pierre Dupont à un supplice plus affreux que ceux de l'enfer du Dante; il mérite bien un châtiment sans doute pour être quelque peu la cause des rauques concerts d'ivrognes qui ont tant et si longtemps horripilé les oreilles musicales et les bourgeois tranquilles; mais, enfin, il n'en mérite pas un si atroce que d'avoir à perpétuité les veines gonflées et la bouche ouverte pour crier sans relâche :

> Les démocs et socs sont des frères
> Des frères !
> Des frères !
> Et les réacs des ennemis !....

En vérité, cette chanson patriotique peut être fort belle, mais nous l'avons si souvent entendu beugler par les pochards des barrières, nous avons si souvent entendu fausser l'air, falsifier les paroles et martyriser le sens, que nous sommes devenus répulsifs à toute espèce de chant politique ! Aussi disons-nous avec une sincère conviction à tous les artistes, poëtes, musiciens, peintres, statuaires, etc. : Pour Dieu, ne faites pas de politique ! La politique, c'est le tombeau du talent !

Ce n'est pas pour M. Etex que nous disons cela ; — c'est seulement pour prouver à nos lecteurs que la politique étant la chose la plus ennuyeuse qui soit au monde, et les arts étant destinés à faire le charme de l'existence, ils doivent nécessairement être antipathiques ; la chose, du reste, se démontre de soi en citant comme exemples généraux les œuvres de certains artistes hommes de partis. — Ce n'est toujours pas pour M. Etex que nous disons cela.—Au contraire.

Non, non, artistes, prêtres de l'idéal éternel, ne faites pas de politique, ou faites-en seulement en caricature sur ce papier de journal qui ne vit qu'un jour. Mais faites de ces choses qui font du bien à l'âme, faites du beau toujours, du joli souvent, et du gai tant que vous pourrez. Nous avons, pardieu ! dans la vie réelle, bien assez de choses tristes, laides, agaçantes et désagréables ! Que l'illusion, au moins nous dédommage !

Or, ceci nous conduit naturellement à dire que le

*Faune dansant* de M. Lequesne est une bien bonne statue pleine de vérité, d'étude consciencieuse et de franche gaîté.

Ce *Faune*, destiné à être coulé en bronze, danse sur une outre pleine avec un entrain qui fait plaisir à voir; il est heureusement posé, puissamment musclé, et nous pourrions presque dire chaudement coloré; autour de lui des pampres chargés de raisins jonchent le sol, tandis que d'une bouche riante et goguenarde, il souffle dans une trompe bachique pour accompagner lui-même sa folle danse.

M. Lequesne est un pensionnaire de Rome, et son *Faune* a été conçu et presqu'entièrement exécuté sous le beau soleil de l'Italie; on dirait un de ces mythologiques enfants de l'antique Sicile qui, dansant sur les prairies en fleurs après s'être enivré de massique ou de falerne, s'est tout-à-coup trouvé pétrifié par la froide bise de nos climats, sans avoir eu le temps d'achever son pas et d'éteindre son sourire.

C'est comme cela que nous aimons l'art, vrai et cependant poétisé par les traditions ou les fables gracieuses que nous cherchons toujours à revoir dans nos rêves : aussi, selon nous, après la statue de M. Pradier, celle de M. Lequesne est peut-être la plus complète de l'exposition.

Nous avons encore du même artiste deux bustes en plâtre : celui de M. de Portalis et celui d'une jeune actrice pleine de talent et d'avenir, Mlle Slona Lévy, at-

tachée au théâtre de l'Odéon. Ces deux bustes sont frappants de ressemblance.

A propos de bustes, disons que MM. Dantan en ont envoyé beaucoup, qui, suivant leur habitude, sont pleins de caractère et de vérité. Nous citerons celui de Mlle Rosa Bonheur, qui nous fera toujours plaisir à voir, et celui de Musard, qui est affreusement ressemblant.

En lisant au livret l'annonce d'une sainte Cécile de M. Maindron, nous avions cru d'abord avoir une bonne fortune artistique à enregistrer; il nous semblait que le statuaire qui avait su donner à la Velléda ce charme mélancolique si touchant qui fit son principal succès, aurait compris la vierge chrétienne révélant les lois de l'harmonie aux disciples encore grossiers du dieu d'Emmaüs. Nous avions espéré même, que l'œuvre de M. Maindron rendrait cette poétique création de la mythologie catholique avec la grâce chaste et divine que nous rappellent ces vers d'un grand poëte encore inconnu :

................................................
Dans ma robe à longs plis, humble vierge voilée,
Mains jointes, l'œil au ciel, je viens de l'Orient ;
Au rivage inconnu du lac de Galilée,
Sous les larmes d'un Dieu, je suis née en priant !
................................................
Heureux qui se réchauffe à mon pieux délire !
Heureux qui s'agenouille à mon autel sacré !
Les cieux sont un beau livre où tout homme peut lire,
Pourvu qu'il ait aimé, pourvu qu'il ait pleuré !

. . . . . . . . . . . . . . . . . . . . . . . . . . . . . . . . . . . . . . . . . . . .
J'ai couronné mon front d'une épine saignante,
Madeleine a reçu mon baiser fraternel.;
Aux lèvres des martyrs j'ai surpris, rayonnante,
Leur âme qui montait vers l'asile éternel !
. . . . . . . . . . . . . . . . . . . . . . . . . . . . . . . . . . . . . . . . . . . .
Les archanges de Dieu m'ont saluée en reine !
Pâle comme le lys, à l'abri du soleil,
Je parfume les cœurs, et la vierge sereine
Se voile de mon aile, à l'heure du sommeil !
. . . . . . . . . . . . . . . . . . . . . . . . . . . . . . . . . . . . . . . . . . . .
Partout où l'on gémit, où murmure un adieu,
Partout où l'âme humaine a replié son aile,
J'ai fait germer toujours l'espérance éternelle,
Et j'ai guidé la terre au devant de mon Dieu !
. . . . . . . . . . . . . . . . . . . . . . . . . . . . . . . . . . . . . . . . . . . .

Hélas ! nos espérances sur M. Maindron et son œuvre n'ont été que de décevantes illusions ! Nous avons longtemps en vain cherché sa sainte Cécile, hésitant à la reconnaître ; enfin cependant, il a fallu nous rendre à l'évidence, et regarder, comme type de la muse chrétienne de l'harmonie, une mauvaise statue sans goût, sans principes et sans inspiration, qui ressemble tout au plus à une lorette du quartier Bréda roucoulant une romance sentimentale. C'est triste !

## MM. Pollet, Toussaint, Jaley, Jouffroy, Famin, M⁽ᵐᵉ⁾ Lefèvre-Deumier, Ottin, Demesmay, Feuchère.

Mais laissons au plus tôt la statue de M. Maindron ; on ne peut jamais oublier trop vite les laides choses, surtout dans un siècle qui en produit autant que le nôtre. Heureusement, nous avons des compensations, et d'assez jolies statues nous restent encore à voir au Salon pour que nous ne nous sauvions pas, désespérés, à l'aspect de la *Sainte Cécile*.

Citons d'abord, comme une œuvre digne d'éloges, la statue étoilée de M. Pollet, *une Heure de la nuit*, gracieuse et svelte création qui se distingue par un style sévère et des lignes pures et correctes. M. Pollet

paraît décidément avoir la spécialité de portraire les étoiles et de faire descendre ici-bas, dans une prison de marbre, ces gracieuses filles du ciel : nous ne nous en plaignons pas, et ce ne sera certes pas nous qui lui disputerons le titre de statuaire spécial du firmament; nous aimons trop à voir l'art,—la sculpture surtout,— se spiritualiser et joindre à la beauté plastique,—qu'elle ne peut jamais abandonner, — des aspirations chastes et idéales, pour ne pas voir avec plaisir un homme du talent de M. Pollet se lancer dans cette voie. Sa statue est bien jetée; le torse se cambre avec grâce, la draperie est fine et bien exécutée : en résumé, donc, c'est une œuvre sérieuse et bien conçue à laquelle nous ne reprocherons rien. S'il nous eût été permis, cependant, d'exprimer d'avance nos souhaits, nous eussions demandé un peu plus d'expression dans la physionomie et quelques détails spéciaux qui eussent justifié le titre d'*une Heure de la nuit* donné par M. Pollet à sa statue, quoiqu'elle pût tout aussi bien s'accommoder du nom d'une constellation quelconque.

M. Toussaint, dont la réputation ne nous a jamais paru suffisamment expliquée, a envoyé à l'exposition quatre statues: un *Jeune Indien* et une *Jeune Indienne*, statues de bronze destinées à se faire pendant, sont commandées par le ministère de l'intérieur. La *Loi* et la *Justice*, statues de pierre aux formes monumentales et profondément insignifiantes par conséquent, or-

neront nous ne savons quelle place ou quel péristyle, plus ou moins affectés à la redoutable Thémis.

Pendant que nous y sommes, disons un peu de mal des statues monumentales en général —y comprenant, bien entendu, celles de M. Toussaint en particulier.— Est-il rien de plus insipide, de plus froid que ce type classique, raide, guindé, impassible et impossible dont on s'est plu à douer les personnalités imposantes de la LOI, de la FORCE, de la JUSTICE, du COMMERCE, de l'INDUSTRIE, etc., etc.? Que signifie cette femme invariablement droite et immobile, qu'elle soit assise ou debout, aux traits grossiers et inexpressifs, aux membres hommasses, à la pose inintelligente, avec laquelle on prétend représenter un *principe* quelconque? Hélas! cette femme, ou plutôt cet être amphigourique, on passe et on ne le regarde pas; on n'y fait pas la plus légère attention. Il en est absolument de nos *principes* de pierre comme de nos *principes* religieux et sociaux : on voit cela, accompagné de tout l'attirail que vous connaissez, que nous connaissons, que nos pères ont connu, et que nos petits enfants connaîtront :

— Qu'est-ce qu'il y a là? — Une statue, deux statues, trois statues monumentales..... — Bon! une chose banale, ayant à peu près la forme humaine, revêtu du *peplum* antique et plus ou moins accompagnée d'épis, de glaives, d'équerres, de compas, etc. — Connu! — Passons. Cela m'est égal!

Telles sont les impressions exactes produites sur le public par ces masses de pierre : aussi, nous concevons bien comment les artistes font de ces statues et les font comme cela, puisqu'elles leur sont toujours commandées par quelque conseil municipal qui ne les veut pas autrement, mais nous ne concevons pas comment ils peuvent les mettre au Salon ! C'est bien assez, bon Dieu ! d'apercevoir cela par hasard comme de grandes bornes aux quatre coins d'une place !

Assez de digressions cependant, et revenons à M. Toussaint : ses deux statues de bronze sont assez médiocres en elles-mêmes, mais elles ont un bon effet d'aspect. Les têtes ont bien le caractère; celle de l'homme surtout a tout à fait ce type indien dont les traits principaux rappellent un peu les anciennes races égyptiennes. Les lignes droites ou peu courbées dessinant les contours; la tête ronde par derrière, les traits saillants, les yeux très fendus, les oreilles hautes; le ton heureux du bronze fait probablement beaucoup aussi en faveur de cette tête exotique, qui nous a fait plaisir.

En fait de races cependant nous préférons de beaucoup à tous ces corps olivâtres notre belle race caucasique aux blanches carnations. D'autres pourront admirer les races chinoises, indiennes ou hindoues; d'autres pourront s'éprendre de belle passion pour les noirs contours d'une ardente fille de la Nubie; quant à nous, nous préférons bourgeoisement peut-être, à la

plus belle de toutes les négresses, la plus chiffonnée de nos grisettes parisiennes ou même provinciales.

Plus que les nez retroussés et les mines espiègles des grisettes toutefois, nous aimons les belles et chastes formes antiques dont la race juive a conservé les principes rudimentaires. Nous aimons les lignes pures et gracieuses en même temps de la *Jeune Fille* de M. Jaley, une des œuvres les plus consciencieuses, les plus senties et les plus sagement exécutées que nous ayons à l'exposition. M. Jaley est un de nos meilleurs statuaires, un de ceux qui nous donnent chaque année de bonnes statues, et qui ne se moquent pas du public en exposant des marbres insignifiants ou des créations fantastiques et impossibles sans raison ni portée.

Une autre statue qui attire aussi beaucoup les regards du public, bien qu'elle les mérite moins selon nous, c'est l'*Erigone* de M. Jouffroy. Nous avons vu de cet artiste des choses qui nous ont beaucoup plus séduit, nous l'avouons; il y a deux ans, par exemple, l'auteur du *Premier secret confié à Vénus* nous avait donné une ravissante statue intitulée *Rêverie* digne de ses plus beaux jours et qui nous promettait encore un brillant avenir; nous sommes fâché que pour cette année M. Jouffroy manque à ses promesses. Son *Erigone* est contournée et incolore; cela manque de grâce pour viser trop à en avoir; c'est rond et sec en même temps. On dirait que M. Jouffroy a négligé l'étude du

modèle pour ne suivre qu'une pénible inspiration. En un mot et pour tout dire, sa statue nous semble cherchée avec effort, mais ne nous semble pas trouvée. Nous ne jetons pas la pierre à cet artiste, cependant; quel talent n'a pas ses instants de défaillance !

Une autre *Erigone* a attiré notre attention et notre préférence : elle est de M. Famin, artiste encore à peu près inconnu auquel nous trouvons des qualités gracieuses et sveltes qui nous plaisent ; le même statuaire a envoyé une *Amazone blessée*, remarquable par les mêmes bonnes tendances, mais dont la tête nous semble bien commune et bien mauvaise, mise en contraste avec la finesse et l'élégance du corps.

Comme chose fine et gracieuse, citons la jolie création de Mme Lefèvre-Deumier, aimable artiste pleine de talent. Le *Jeune pâtre de l'île de Procida* est une figure charmante et heureusement trouvée qui promet pour l'avenir et tient déjà beaucoup pour le présent.

Nous avons dit, à propos de M. Pollet, que nous aimerions à voir la statuaire se spiritualiser et parler enfin à l'esprit autant qu'aux sens ; nous aimerions même à la voir, comme au moyen-âge, se consacrer parfois à écrire dans le marbre ou la pierre une pensée, une croyance, une doctrine. On sait que toutes les sculptures de nos anciennes basiliques, bas-reliefs, groupes, statues, sont autant de pages d'un mystique légendaire, autant d'hiéroglyphes d'une doctrine alors inaccessible au vulgaire. Ainsi, depuis que notre

grand poëte Hugo nous a révélé Notre-Dame-de-Paris, beaucoup de penseurs ont cherché le symbolisme de ses milliers de figures et de leurs attributs; quelques-uns de ces penseurs ont trouvé des explications ingénieuses ou plausibles. Il n'est pas difficile du reste de reconnaître plusieurs de ces légendes : celle de l'archidiacre Théophile, par exemple, qui se trouve reproduite deux fois, d'abord en ronde bosse sur le portail latéral du côté où était autrefois la petite église de Saint-Jean-le-Rond, ensuite en bas-relief derrière l'abside, sur un des quelques cartouches qui représentent la vie et les principaux miracles de la Vierge ; puis celle de l'enfant de chœur injustement frappé par son évêque, placée sur la porte rouge, et surtout celle de saint Marcel, sculptée sur l'une des trois portes d'entrée de la cathédrale, celle qui regarde l'Hôtel-Dieu. Les alchimistes ont longtemps prétendu voir dans la sculpture générale de ce portail l'histoire de la pierre philosophale et les mystères du grand œuvre ; ils s'en transmettent même encore entre eux la redoutable explication, car, dans notre siècle si fertile en dieux, en prophètes et en fous, nous avons encore des alchimistes !

Quoi qu'il en soit de saint Marcel ou du grand œuvre, nous avertissons nos lecteurs que nous n'en tenons absolument ni pour l'un, ni pour l'autre, et qu'ils peuvent absolument penser là-dessus ce qui leur fera plaisir ; mais s'ils nous demandent à propos de quoi

nous avons été chercher les sculptures de Notre-Dame et leurs explications, nous répondrons que c'était tout simplement pour en venir à leur parler de la cheminée de M. Ottin, œuvre sérieuse et bien conçue qui nous reporte au temps où l'on sculptait une idée pour la conserver aux siècles à venir intacte et immuable. Cette cheminée, destinée au palais de Florence, symbolise la doctrine phalanstérienne et porte pour couronnement le buste de Fourier. Le plan général, dû à M. Lefuel, l'un de nos meilleurs architectes, est d'un bon effet et d'un aspect noble et grandiose. Nous regrettons seulement que M. Ottin ait cru pouvoir exposer cette cheminée avant de l'avoir achevée. S'il eût voulu attendre le Salon de l'année prochaine, son œuvre eût obtenu un beaucoup plus grand et plus légitime succès.

En fait d'œuvres à succès, nous avons dans un tout autre genre et dans de toutes autres proportions les charmantes terres cuites de M. Camille Demesmay, l'auteur de cette excellente statue de Mlle de Montpensier, qui, il y a deux ans, a obtenu tous les suffrages des gens de goût. Citons aussi comme un des morceaux remarquables de l'exposition de cette année l'ouvrage de M. Feuchère commandé par M. le duc de Luynes. Cet ouvrage, en argent repoussé, représente la terre portée par les Titans et surmontée du groupe de Bacchus, Cérès et Vénus, les trois divinités maté-

rielles de ce monde, en effet, sans lesquelles il irait fort à mal.

Après cela, y aurait-il quelque dieu de plus ou de moins, quelque chose de quelconque, qui pourrait nous faire aller plus à mal que nous n'allons présentement ? — Cela ne nous paraît guère possible.

## IV.

**MM. Lechesne, Bonheur, Caïn, Fremiet, Mène, et MM. Gayrard, Fromanger, Courtet, Ferrat, Gauthier, etc.**

Or çà, aujourd'hui, chers lecteurs, parlons des bêtes.

Les bêtes d'abord, me répondrez-vous, forment une portion intéressante de l'humanité; quelques philosophes même affirment qu'elles y sont en majorité, et que, par conséquent, le gouvernement constitutionnel étant celui des majorités, il est nécessairement le gouvernement des .....

Chut! chut! lecteur imprudent, taisez-vous bien vite : n'allez-vous pas prétendre maintenant que les majorités sont... ah! mon Dieu, je n'ose pas répéter

ce mot-là ! On voit bien que vous n'êtes pas journaliste et que vous vous moquez du qu'en dira-t-on ! Où allons-nous avec de tels principes, et que deviendra la constitution, si le plus simple citoyen se permet de traiter les majorités de... Divine sagesse ! je ne voudrais pas être l'éditeur responsable d'une pareille opinion !

Et d'ores et déjà sachez bien que les bêtes dont il est ici question ne comprennent pas l'animal à deux pieds, sans plumes, de Platon.

Par bêtes, nous entendons seulement différents quadrupèdes vêtus de poils, de laine, de crins ou de soies, qui furent faits par le bon Dieu, le cinquième jour de la création, pour notre bien-être, notre utilité et notre plaisir ; nous comprenons aussi parmi les bêtes ces gentils petits êtres à deux pieds, avec plumes, qui vivent d'insouciance, d'amour et de liberté, qui volent sans cesse au devant du printemps et des beaux jours, qui chantent mieux que notre meilleur soprano, et ont peut-être, en définitive, beaucoup plus d'esprit que nous.

Ceci me rappelle un excellent mot d'un perruquier de mon quartier, lequel mot, chers lecteurs, je vais vous transmettre, chemin faisant, malgré votre sortie de tout à l'heure. Cet estimable *merlan* considérait d'un œil d'amour les caresses printanières d'un couple d'oiseaux des Canaries. Après être resté assez longtemps plongé dans ses réflexions philosophiques,

il laissa s'échapper de ses lèvres cette pensée profonde et fraternelle : « Il y a de bien grandes injustices dans ce monde !... Je vous demande un peu, par exemple, pourquoi on appelle ce petit oiseau un serin ? Comme s'il était plus serin qu'un autre ! »

Par bêtes, donc, il est convenu que nous entendons tous les animaux qui ne le sont pas : le bœuf à la forte encolure, à la démarche puissante ; le bœuf de Pierre Dupont, en un mot :

> Il faut les voir, les belles bêtes,
> Creuser profond et tracer droit !
> Malgré le vent, et les tempêtes,
> Qu'il fasse chaud, qu'il fasse froid !
> Lorsque je fais halte pour boire,
> Un brouillard sort de leurs naseaux,
> Et je vois sur leur corne noire
> Se poser les petits oiseaux !

Le cheval, à la physionomie fière, à la cambrure élégante, à l'instinct courageux ; le lion, roi des animaux ; le chien, fidèle ami et compagnon de l'homme, soit la svelte et gracieuse levrette au museau coquet, aux allures de duchesse, soit le morose caniche à la mine renfrognée ; le chat, dont la robe fourrée et les attitudes débonnaires cachent mal la fourberie latente. Puis les oiseaux, légers habitants de l'air : l'aigle, au vol audacieux, à l'œil sûr et perçant, symbole d'intelligence et de royauté ; le vautour, au regard fauve,

aux mœurs de brigand ; le corbeau aux ailes noires, qui se cache dans les ruines et compte son âge par siècles ; l'hirondelle gracieuse, messagère de printemps et d'amour ; le rouge-gorge, au chant doux et suave ; le rossignol, à la brillante vocalisation ; l'allouette, au clair et matinal gazouillement, dont Guillaume de Salluste, seigneur du Bartas, dit, dans son vieux style, avec une si charmante harmonie imitative :

> La gentille allouette, avec son tireliro,
> Tireliralirée en tirelirant tire
> Vers la voûte du ciel ; et son vol en ce lieu,
> Vire et désire dire : adieu Dieu ! adieu Dieu !

L'allouette donc si méritante de notre affection, soit qu'elle vienne, à l'aube d'un beau jour d'été, hâter notre réveil de sa voix argentine, soit que, comme au pays de Cocagne, elle nous arrive toute rôtie ; la perdrix à la chair savoureuse qui cache son nid dans les blés mûrs ; la caille bien chaudement fourrée de plumes moëlleuses et d'un bon manteau de graisse ; le bec-figue, la bécassine, la grive, surtout, la grive bien grasse et bien dodue, bien saoulée de raisin et bien finement parfumée de baies de genièvre.

Voilà les bêtes ! Ah ! bonnes bêtes ! ah ! chères bêtes ! ah ! trésors de bêtes ! M. Toussenel, votre bon ami, a bien raison de dire et de prouver que vous avez de l'esprit, beaucoup d'esprit !

Or donc, parlons des bêtes.

Elles ont beaucoup de bons amis au salon de cette année ; et, pour parler seulement de la sculpture, nous les voyons arrivées à être portraites glorieusement par des artistes aimés du public : MM. Caïn, Isidore Bonheur, Lechesne, Fromiet et Mène ont envoyé de charmantes œuvres pleines d'étude, de vérité, de fini ; de ces œuvres, enfin, qu'on aime à regarder toujours, parce qu'elles rappellent au malheureux habitant des villes la nature vraie, vivante et bienfaisante dont il est si fort privé!

Commençons par M. Lechesne, dont les créations peuvent admirablement nous servir de transition, puisqu'il sait si habilement unir la nature de l'homme et la nature bestiale. Quelle chose touchante et sentie que ces deux groupes où les enfants, partie faible de l'humanité, se trouvent si bien protégés par le chien du logis ! Le chien d'abord combattant le serpent près d'atteindre la pauvre petite créature, puis le même chien revenant vainqueur vers l'enfant qui l'embrasse de tout son cœur, comme un égal, comme un ami : ne semble-t-il pas qu'il va, ainsi qu'aurait pu le faire saint François-d'Assise dans son enfance, mener l'animal à sa mère en lui criant : « Maman, maman, nous avons eu bien peur! Donne-nous du sucre à moi et à mon frère le chien ! »

Le *Groupe de taureaux* de M. Isidore Bonheur est aussi une œuvre excellente et vraie. Ces types su-

perbes de la race bovine rappellent avec succès tous les travaux de ce statuaire, toujours sympathique aux amis de la nature. Plaçons à côté de lui M. Mène, qui a fait aussi de jolies choses, sans toutefois distinguer ses créations par autant de sérieuse étude.

En fait d'œuvres étudiées, nous pouvons citer celles de Fremiet, dont la *Famille de chats*, reproduite en marbre, continue d'obtenir un succès de bon aloi. M. Fremiet a envoyé beaucoup de choses cette année; toutes se distinguent par une consciencieuse recherche du vrai; mais, faut-il le dire; son œuvre principale, l'*Ours blessé*, n'est pas celle que nous aimons le mieux; elle ne s'agence pas bien; nous trouvons particulièrement que M. Fremiet n'est pas aussi heureux que M. Lechesne dans l'alliance de l'homme et des animaux; l'ours a ici la prééminence évidente; l'homme est complétement annihilé et semble n'être placé là qu'en accessoire. Nous aimons beaucoup les bêtes, mais cependant, que diable! l'animal a deux pieds sans plumes a bien aussi son mérite! — Nous demandons au moins l'égalité.

Voilà deux ans que M. Cain nous fait revoir ses *Grenouilles qui demandent un roi* : nous ne nous en plaignons pas toutefois, puisque voilà deux ans que nous les revoyons avec plaisir. Cette composition est une chose charmante, dont tous les détails sont autant de petits chefs-d'œuvre qui rendent d'une façon admirable la fable de La Fontaine et rappellent à notre sou-

venir tous les héros de la *batrachomyomachie* d'Homère, héros chers à notre cœur, car nous pouvons ici l'avouer, puisque nous avons entrepris une sorte d'apologie des bêtes, nous chérissons les grenouilles ! Les grenouilles sont si gentilles, cachées sous les joncs des marais ! Elles ont des habitudes si débonnaires ! des mœurs si douces ! Ah qu'on ne vienne pas dire que ce sont des bêtes stupides et insignifiantes ! Non, non, les grenouilles sont pleines de qualités et de charmes, et quoique J.-B. Rousseau ait dit, au grand scandale de l'auteur du *Temple du Goût*, qu'elles chantaient pour toute musique :

Brekeke, kake, kake, koax, koax, koax.

nous trouvons leur voix très-sympathique quand le soir on entend dans le lointain les habitantes d'un étang faire leur partie de plain-chant dans le grand concert que la nature donne à l'Être-Suprême pour le louer, le remercier et le bénir. Vivent les grenouilles donc ! et vive M. Cain, qui est pour elle un bon frère, malgré son nom de malheur (toujours suivant la philosophie de saint François-d'Assise).

Nous voici à peu près quittes pour ce qui regarde la sculpture ; avant de l'abandonner cependant, citons quelques noms qui se sont distingués en signant de

bonnes statues : comme MM. Gayrard, Demi, Barre, Barye et Loison, ou des bustes ressemblants comme M. Fromanger, qui méritait plus de succès l'année passée par son groupe de Persée délivrant Andromède, exécuté dans le style Louis XIV; MM. Ferrat et Courtet, dont les noms rappellent aussi deux de nos bonnes statues du dernier Salon, et MM. Gauthier et Oliva, tous deux fils de leurs œuvres et n'attendant que d'elles la réputation que leur promet l'avenir.

C'est une chose assez remarquable, depuis quelques années, qu'en général nos expositions sont meilleures du côté de la sculpture que de celui de la peinture. On voit moins de statues entièrement mauvaises que de tableaux insoutenables; au contraire même, les œuvres du ciseau sont presque toujours marquées de certaines qualités qui ne les abandonnent jamais, grâce à la force même des choses. En effet, il est des fautes graves de dessin et de proportion qu'il est impossible au statuaire le moins expérimenté de commettre, tandis que le peintre, guidé seulement par les pernicieux conseils de la folle du logis et séduit par les brillants tatouages d'une couleur diamantée, peut aller faire des voyages dans des pays impossibles et invraisemblables, que nous ne gagnons rien à connaître. Aussi, nos expositions nous font-elles apprécier de singuliers tableaux, depuis que dame Fantaisie règne et gouverne dans la république des arts, et peut, à son

gré, faire six doigts à une main et éclairer une toile de trois côtés à la fois, pourvu que la surface de cette même toile soit suffisamment éclaboussée de scintillantes paillettes et de chatoyants reflets.

La statuaire, elle, n'a pour briller que la forte et savante étude de la nature, et le culte de cette beauté éternelle et immuable que la mode et le goût ne peuvent changer à volonté, mais devant laquelle ils sont obligés de plier, sinon de disparaître. Elle se contient donc généralement dans de certaines règles qui la conservent assez noble et assez pure ; mais si elle s'écarte de ces règles, Dieu sait ce qu'elle devient ! — Nous avons vu les excentricités de MM. Préault et consorts.

Sans aller jusqu'à ces excès, on peut, toutefois, faire de mauvaises choses, et l'exposition de cette année nous en est malheureusement une preuve convaincante. Il y a notamment une statue du général Bonaparte si grotesque, que nous ne pouvons pas comprendre comment un jury et un règlement quelconque peuvent en autoriser l'exposition. Il y a des œuvres d'art qui devraient pouvoir, comme certaines propositions parlementaires, être écartées par la question préalable.

Nous ne nous engagerons cependant ni dans la description, ni même dans la fastidieuse énumération des produits avariés que la sculpture vient de nous servir. Nous aurions trop longtemps, hélas ! à en ennuyer nos lecteurs. Laissons les morts enterrer leurs morts;

laissons nos jalouses médiocrités se consoler entre elles par de petits sourires et de petits éloges, et pour nous, continuons l'examen des travaux sérieux en regardant ces Zoïles impuissants justifier le proverbe latin : *Asinus asinum fricat.*

# PEINTURE.

## V.

PEINTURE. — ASPECT GÉNÉRAL. — LE JURY. — L'ADMINISTRATION.

Avant d'entrer dans les détails particuliers où nous entraînera l'examen du salon de peinture de cette année, jetons un coup d'œil rapide sur l'ensemble et l'aspect général de cette exposition longtemps attendue.

Et d'abord, plaignons-nous. Il y a trop de choses, beaucoup trop de choses; des milliers de toiles de toutes formes, de toutes dimensions encombrent tou-

tes les salles, remplissent tous les coins, obstruent tous les corridors. Nos expositions, autrefois si remarquables par l'atticisme qui présidait à leur organisation, sont devenues un bazar, et bientôt, si l'on ne modifie les règlements en vigueur, le gouvernement se verra obligé de faire construire, pour recevoir les produits de nos artistes, un palais de verre aussi grand que celui de l'exposition de Londres.

Ces avalanches de tableaux sont une chose fâcheuse; c'est cela qui perd l'art en France. Comment, en effet, voulez-vous que le malheureux public puisse apprécier et distinguer une bonne et belle chose, parmi plus de trois mille toiles échafaudées les unes sur les autres? Comment voulez-vous que les étrangers qui viennent demander à notre patrie des exemples et des inspirations puissent emporter de nos travaux artistiques une opinion favorable quand six longues heures de promenade au Salon ne leur permettent de rien voir, et ne leur laissent d'autre impression qu'une grande fatigue dans les jambes et un bluettement d'yeux qui leur donne le trismus? Non, il est impossible qu'une exposition si nombreuse, nous pourrions même dire si *populeuse*, puisse laisser des souvenirs durables : on ne fait pas des chefs-d'œuvre à remuer à la pelle, et, nous le répétons, il y a trop, beaucoup trop de tableaux.

Cela ne veut pas dire que nous accusions le jury d'une excessive indulgence, et que nous lui reprochions d'avoir admis des œuvres trop faibles et indignes de voir le jour ; au contraire, sauf quelques fâcheuses exceptions, nous aurions plutôt à lui adresser des éloges que du blâme. Il est bon que tous les artistes dont les œuvres se recommandent au moins par les qualités modestes d'un travail consciencieux soient encouragés par une publicité bienfaisante ; il est bon aussi que tous les génies compris ou incompris qui pullulent à notre époque soient admis à soumettre au public les créations splendides ou bouffonnes qui sortent de leur cerveau, pourvu cependant que ces créations se renferment dans ces immuables règles du *propre* et de l'*honnête* qu'aucun jury ne doit jamais laisser enfreindre.

Mais ce qui n'est point bon, ce qui est même très-mauvais, c'est la disposition du règlement, qui permet aux artistes d'envoyer autant d'œuvres qu'ils peuvent en exécuter, et au jury de les admettre toutes si elles ont les qualités requises. Cette liberté illimitée rendra bientôt nos expositions impossibles. Il est urgent de remédier à cet inconvénient et de fixer un nombre de tableaux ou de statues qu'un peintre ou un sculpteur ne pourra dépasser trois œuvres par artiste, par exemple, nous paraîtraient un nombre fort raisonnable, et pour l'exposant et pour le public. On

éviterait ainsi la négligence que certains peintres en réputation mettent à leurs travaux, en substituant la quantité à la qualité; et surtout on éviterait cette innombrable confrérie de portraits d'hommes, de femmes, d'enfants, souvent tous plus laids les uns que les autres, et qui sont bien, à notre sens, la chose la plus stupide, la plus insignifiante, la plus ennuyeuse et la plus désagréable qu'il soit possible d'imaginer.

Il est fortement question parmi les artistes d'une pétition qui demanderait au ministre de l'intérieur le rétablissement de l'ancien jury des membres de l'Institut et de l'ancien mode de placement des ouvrages reçus par M. le directeur des Musées nationaux. On prétend même que M. le directeur des beaux-arts serait très-sympathique à cette pétition, qui nous semble très-sage et très-rationnelle, parce que dans les petites comme dans les grandes choses, nous sommes partisans des gouvernements directs et des rouages simplifiés.

D'ailleurs, en ce monde, toute chose n'a de durée et d'empire qu'autant qu'elle découle d'un principe logique. Or, il est parfaitement logique de reconnaître l'Académie des beaux-arts comme juge en matière de beaux-arts, puisqu'elle renferme l'élite de nos artistes ou est censé les renfermer. Si elle ne les contient pas tous, au moins se compose-t-elle en réalité de gens

d'étude, de goût et de principes sages fondés sur les traditions, ce qui est déjà énorme. Est-il rien au contraire de plus inconséquent que de créer chaque année un corps essentiellement mobile, temporaire et changeant, espèce d'institut bâtard dont le mode d'élection même ne peut inspirer aucune confiance? En effet, le suffrage universel en matière politique, même dans sa plus grande extension, exige de l'électeur des conditions d'âge, de domicile et de moralité qui prouvent sa raison, sa capacité et ses droits; l'exposant, au contraire, n'a besoin de rien prouver de tout cela : le premier venu, porteur d'un dessin charbonné ou d'un moellon informe, peut mettre sa liste dans l'urne et présenter ses candidats; de sorte qu'avec une telle organisation, toutes les cabales sont possibles. Il est très facile, par exemple, à une coterie de rapins bien organisée de nommer ainsi un jury de son choix et de l'imposer au commun des martyrs. Une seule chose et extraordinaire, c'est que cela ne se soit pas encore fait ; mais, patience! cela viendra, — cela et bien d'autres choses encore, si l'on ne se hâte de réformer le règlement.

Il est bien entendu qu'ici ce n'est point au nouveau jury lui-même que nous nous en prenons, mais seulement à l'institution fausse, illogique et inutile. Les membres de ce jury sont tous des artistes d'un talent incontestable et généralement incontesté; plusieurs

sont membres de l'Institut, et tous doivent probablement plus tard le devenir. Ils ont fait leur devoir en conscience, ils l'ont fait aussi bien qu'ils pouvaient le faire, et nous n'avons aucun reproche à leur adresser.

Quant à l'organisation générale de l'exposition et au placement des tableaux, le besoin se fait bien impérieusement sentir de rendre là-dessus au directeur des musées son influence éclairée et bienfaisante. Ici nous avons des reproches à faire : jamais peut-être on n'avait vu un Salon conduit avec autant d'incurie, un placement fait avec autant d'inintelligence. C'est à peine si toutes les œuvres reçues sont exposées après un mois d'ouverture;—et comment exposées ! c'est un salmigondis, un tohu-bohu dont rien ne peut donner l'idée ! Les salles du bas encore sont assez bien arrangées, grâce peut-être à ce que MM. les membres du jury auront pu y jeter un coup d'œil en faisant placer leurs tableaux; mais celles du haut ! Là tout est pêle-mêle, accroché sans goût dans tous les coins possibles ; on semble n'avoir eu égard qu'à une seule chose, la concordance des grandeurs du pan de mur avec la toile, et encore! Peu s'en faut, je crois, que nos placeurs n'aient fait comme cet excellent M. Gaulard, le Prudhomme et le Cabassol d'autrefois, qui, ayant une riche bibliothèque divisée en petits casiers, fit couper tous ses in-4° en in-18 pour qu'ils pussent y entrer à leur rang.

Nous ne savons au juste à qui incombe la responsabilité de ce ridicule agencement des salles du haut, qui pourtant contiennent des toiles fort dignes du salon carré ; mais nous avons de *fortes* raisons de croire que le jury et la direction des beaux-arts en sont complétement innocents ; l'administration seule nous paraît coupable, et même quelles que soient sa jeunesse et son inexpérience, nous voulons croire pour son honneur qu'elle a délégué le placement des tableaux au discernement des garçons de salle. En ce cas nous aurions des éloges à faire (non pas à l'administration, mais aux garçons de salle) pour avoir su distinguer le haut du bas dans certains chefs-d'œuvre de l'école fantaisiste.

Quoi qu'il en soit, chacun décline la responsabilité et renvoie la balle à son voisin. Comme dans toutes les administrations possibles, on vous retourne de Caïphe à Pilate, et les malheureux artistes ne savent à qui se plaindre de leur infortune, à qui demander justice ; plusieurs aussi se sont fâchés, et parmi nos meilleurs et nos plus aimés ; nous pourrions même citer tels artistes, dont les noms sont des plus populaires, qui ont retiré leurs tableaux placés à contre-jour ou bien dans des coins où on ne les voyait pas.

Cet état de choses est déplorable, surtout pour l'exposition de cette année, qui est bonne et bien compo-

sée, quoique trop nombreuse et mal conduite : aussi pour le faire cesser au plus vite, nous nous joignons de tout notre cœur à la pétition adressée par nos meilleurs artistes au ministre de l'intérieur, et nous demandons :

1º La fixation pour chaque artiste d'un nombre d'œuvres déterminé ;

2º Le rétablissement du jury des membres de l'Institut ;

3º Le placement des ouvrages reçus, par le directeur des musées.

## VI.

### MM. Müller, Vinchon, Duveau, Barrias, Yvon et Courbet.

En entrant à l'exposition, par le grand salon carré, objet de tant d'envie et de désirs pour les malheureux artistes relégués dans les corridors du haut, la première œuvre sur laquelle s'arrêtent les regards, est un immense tableau de M. Müller, intitulé : *Appel des dernières victimes de la Terreur* (prison de Saint-Lazare).

M. Müller était autrefois un amant dévoué de la nature gracieuse et fleurie; il cultivait dans l'art ce

qu'il a peut-être de plus aimable, ces rêves heureux de la fantaisie et de l'idéal qui nous enlèvent un instant au désolant positivisme de la vie réelle pour nous transporter dans ce monde charmant que nous pourrions appeler l'âge d'or des poëtes. Depuis deux ans il a quitté cette route qu'il avait semée de succès pour entrer dans la cohorte pressée de ces peintres qui cherchent par tous les moyens imaginables et possibles à trouver dans le cœur humain la corde de la terreur pour l'agiter, la tendre et la faire vibrer sous leurs étreintes. Dans cette nouvelle carrière, M. Müller a su encore trouver des inspirations louables; au dernier Salon, *Lady Macbeth* lui a procuré un triomphe de bon aloi, et cette année encore il conquiert l'attention et l'admiration du public avec son sinistre tableau.

Ce tableau nous reporte aux plus mauvais jours de notre histoire ; à ces jours d'orgie, de deuil et de démence qu'il vaudrait mieux peut-être ne jamais rappeler, parce qu'ils sont infiniment tristes et pour la France, et pour les bourreaux et pour les victimes. Dans une vaste salle de la prison de Saint-Lazare sont entassés pêle-mêle les condamnés du tribunal révolutionnaire : il y a des grandes dames, des actrices, des jeunes filles à l'aurore de la vie, des nobles, des poëtes, trésors de notre littérature, des hommes de génie voués au malheur comme par une fatalité étrange ; il y a aussi des commerçants, des militaires, des ou-

vriers ; toutes les classes de la société sont mêlées et nivelées sous cet impassible et glacial triangle : le couperet de la guillotine !

Le couperet de la guillotine ! seul niveau réel qu'ait pu inventer la Révolution pour créer l'égalité, cette grande chimère républicaine contre laquelle protesteront toujours la nature et le génie. L'Égalité, cruelle ironie de la Force à la Faiblesse, de la Beauté à la Laideur, de l'Intelligence à la Sottise ! L'égalité ! mais elle n'existe même pas dans le royaume des ombres ! mais elle n'existe même pas là, dans cette prison terrible, où la voix du bourreau appelle lentement ses victimes ! Le fatal couteau ne mettra pas plus de temps peut-être pour trancher la tête d'André Chénier, que pour trancher celle du soldat Charpentier, dit Cadet ; mais son infernale puissance ne pourra pas empêcher que l'une de ces deux têtes ne vaille dix mille fois l'autre, et que l'esprit de Chénier ne juge encore du haut de son immortalité les Suisses de Collot-d'Herbois !

L'égalité ! Mais si elle devait cesser d'être un vain mot, et qu'il fallût véritablement l'établir, il faudrait donc, puisqu'au lieu d'avoir la puissance de créer, l'homme n'a que celle de détruire, il faudrait donc mutiler la beauté jusqu'à la rendre égale à la plus monstrueuse laideur, et crétiniser le génie jusqu'à la plus immonde bêtise ! Mais le génie ne s'éteint pas : l'intelligence, contenue par mille entraves, bouillonne,

travaille, fermente et brise enfin les forces contraires,
en s'élançant dans la nuit comme une flamme immortelle, pour faire resplendir les ténèbres.

On dit, on imprime même que certains enfants perdus de la démocratie rêvent l'égalité des intelligences ; nous ne les empêchons pas de caresser cette illusion si douce pour ceux qui n'attendent qu'un décret d'un gouvernement plus ou moins provisoire pour être les égaux de Corneille ou de Victor Hugo, de Racine ou d'Alexandre Soumet ; nous les laissons même propager dans les masses ces mensongères promesses. Que nous importe que la *médiocratie* essaie un jour de façonner à sa taille la France et l'Europe! Les médiocres et les niveleurs, passent et l'intelligence suprême règne et gouverne : quand ils sont prêts à éteindre le divin flambeau, un Napoléon paraît, range en troupeau ce bétail indocile, et sait encore trouver des chiens pour faire marcher droit les moutons de Panurge.

Revenons au tableau de M. Müller. Nous l'avons envisagé déjà comme l'œuvre capitale de l'exposition, quoique cependant il y ait beaucoup à dire. Ainsi la composition en est émouvante, la couleur vraie et bien entendue, l'exécution sage et bien comprise ; mais le tableau est trop grand et beaucoup trop considérable par sa dimension et son entente pour un tableau de genre ; car, malgré ses prétentions monumentales, ce n'est qu'à ce titre qu'il peut aspirer. On ne peut en effet le ranger dans la catégorie des tableaux d'histoire,

car l'épisode qu'il représente est trop déplorable pour que les bons citoyens aiment à se le remémorer comme un trait de l'histoire de leur pays. On doit toujours célébrer les fastes de sa patrie et annihiler ses désastres.

Considéré comme tableau de genre donc, nous blâmons les proportions colossales du tableau de M. Müller et la grande quantité de personnages insignifiants qui le remplissent. Pour arriver à la perfection, il nous semble que l'artiste aurait dû resserrer beaucoup son sujet et l'exécuter en profondeur, de sorte que la personnalité principale, André Chénier, fût sur le devant du tableau dans la même pose où l'a placé M. Müller, tenant d'une main son front chargé de pensées, et traçant de l'autre son dernier iambe qu'interrompit l'appel du bourreau.

> Comme un dernier rayon, comme un dernier zéphyre
>     Anime la fin d'un beau jour,
> Au pied de l'échafaud, j'essaie encore ma lyre,
>     Peut-être est-ce bientôt mon tour ;
> Peut-être avant que l'heure en cercle promenée
>     Ait posé sur l'émail brillant,
> Dans les soixante pas où sa route est bornée,
>     Son pied sonore et vigilant,
> Le sommeil du tombeau pressera mes paupières ;
>     Avant que de ses deux moitiés
> Ce vers que je commence ait atteint la dernière,
>     Peut-être en ces murs effrayés

> Le messager de mort, noir recruteur des ombres,
>   Escorté d'infâmes soldats,
> Remplira de mon nom ces longs corridors sombres...
> ....................................................

Près d'André Chénier nous eussions aimé voir Mlle de Coigny, la *jeune captive*, mais dans une pose plus noble et moins angoisseuse que celle que le peintre lui a donnée ; elle n'est pas appelée, et cependant, toute à son effroi, elle n'a pas un regard pour son ami qui va mourir ! Derrière eux, nous eussions placé Roucher, le poëte des *Mois*, puis l'infortuné baron de Trenck, ce prisonnier éternel qui, avec Mazers de Latude et le Masque de fer, forme le prototype des victimes de la monarchie absolue d'autrefois ; celui-là doit entendre avec joie l'appel du bourreau, car il lui annonce le dernier de ses supplices.

Derrière ces principaux personnages on aurait vu le bourreau faisant son sinistre appel d'après la liste dressée par Fouquier-Tinville, puis la foule des autres prisonniers que M. Müller a placés sur les premiers plans.

Ainsi réduit, le tableau nous eût semblé meilleur et d'un effet plus saisissant ; les figures intéressantes auraient seules occupé l'attention, qui se trouve trop disséminée par le grand nombre d'individualités que M. Müller a mises en lumière. La multiplicité des personnages est généralement, selon nous, l'écueil des

tableaux d'histoire, où souvent elle est obligatoire : il faut toujours, autant que possible, simplifier sa composition ; elle en devient plus frappante, et plus il y a d'air et d'espace sur une toile, mieux cela vaut pour le sujet principal du tableau, qui ressort alors avec beaucoup plus d'avantage.

En face de l'œuvre de M. Müller, nous trouvons les *Enrôlements volontaires* de M. Vinchon, tableau d'histoire dont la composition est simple et sagement conçue, et dont l'aspect républicain ne rappelle au moins à notre souvenir que ces scènes glorieuses de la révolution française, qui font parfois oublier le sang versé et les injustices commises.

Des factions divisaient la France, l'Europe entière menaçait ses frontières ; alors le président de l'assemblée s'écrie du haut de la tribune législative :

« Citoyens, la patrie est en danger ! »

A sa voix, quatorze armées surgissent du sol de la république et courent défendre nos frontières ; bientôt les batailles de Valmy et de Jemmapes portent haut la gloire des armes françaises, et Napoléon paraît pour achever le salut de la France.

Le tableau de M. Vinchon représente le moment où, du haut des estrades élevées sur toutes les places de Paris, les représentants du peuple et les généraux appellent les citoyens aux armes ; Vergniaud, Barbaroux, Brissot, Marat, Camille Desmoulins, Robespierre et André Chénier se réunissent en cet instant solennel.

Toutes les haines se taisent; Dumouriez encourage les jeunes gens à partir ; plus loin on distribue des armes, et une colonne de volontaires, à la tête de laquelle on remarque le jeune Gouvion-Saint-Cyr, occupe le devant du tableau.

Cette toile tiendra bien sa place dans un de nos musées ; nous regrettons seulement de lui trouver plutôt l'aspect d'une représentation théâtrale que d'une scène populaire ; la réalité manque ; puis tous ces jeunes gens se ressemblent, et, pour faire sans doute opposition à la laideur de Marat, M. Vinchon les a fait trop gentils. Nous aimons bien à voir beaux ces nobles défenseurs de la patrie menacée, mais nous regrettons de les voir jolis.

Puisque nous sommes dans la peinture républicaine, et dans le salon carré, citons ici le *Dernier banquet des Girondins*, de M. Philippoteau, toile remarquable par un assez bon effet de lumière, mais ne faisant pas, du reste, l'impression qu'elle veut produire, et inférieure au tableau de M. Vinchon, quoique péchant à peu près par les mêmes défauts.

M. Duveau, fidèle à sa réputation et à son talent, nous a donné un bon tableau : *l'Abdication du doge Foscari*; M. Barrias a envoyé à l'exposition sa toile déjà exposée au palais des Beaux-Arts parmi les envois de Rome, et nous n'avons pas regretté de la revoir, car les *Exilés de Tibère* sont une œuvre de mérite pleine d'étude, de sentiment et de vérité.

Il y a aussi dans le salon carré un immense tableau de M. Yvon qui représente *la Bataille de Koulikovo gagnée en 1378 par Dmitri Ivanovitch Donskhoï, grand-duc de Moscovie, sur les Tatars commandés par Mamaï;* ouf!.. ce tableau est assez bon et peut être fort intéressant pour les Moscovites ou les Tatars; mais je vous demande un peu ce que peuvent faire à d'honnêtes chrétiens du dix-neuvième siècle les batailles de *Koulikovo* qu'a pu gagner *Dmitri Ivanovitch Donskhoï !*

En face du tableau de M. Yvon, une grande toile noire, qui tient beaucoup de place, frappe vivement l'attention; elle s'intitule: *Un enterrement à Ornans*, et fait incontestablement beaucoup d'effet. Jamais on n'a rien vu ni rien pu voir de si affreux et de si excentrique: aussi ce tableau procure-t-il au moins à son auteur, M. Courbet, un succès d'imprévu ; on le regarde, on l'examine même longtemps sous toutes ses faces et dans tous ses aspects ; mais quelles que soient la longanimité et la bienveillance du spectateur, l'impression produite est la même sur tous ; chacun, depuis l'artiste même le plus fantaisiste jusqu'au plus simple bourgeois, s'écrie en se sauvant :

— Bon Dieu! que c'est laid!

C'est qu'en effet c'est abominablement laid. Imaginez vous une toile de huit ou dix mètres qui semble avoir été coupée dans une de cinquante, parce que tous les personnages, rangés en ligne sur le devant du tableau, sont au même plan et paraissent ne former

qu'un épisode d'un immense décor ; il n'y a point de perspective, point d'agencement, point de composition ; toutes les règles de l'art sont renversées et méprisées; on voit des hommes noirs plaqués sur des femmes noires, et, derrière, des bedeaux et des fossoyeurs à figures ignobles, quatre porteurs noirs avantagés d'une barbe démoc-soc, d'une tournure montagnarde et de chapeaux à la Caussidière. Voilà !

Bon Dieu ! que c'est laid !...

M. Courbet nous a encore gratifiés de plusieurs autres œuvres qui, dans des proportions plus réduites, ne sont pas inférieures en laideur à son *Enterrement*. *Les paysans de Flagey, revenant de la foire*, et conduisant leurs verrats en laisse, nous semblent une composition champêtre des plus propres à guérir le Parisien du goût des bergeries, et à lui faire chérir comme un eldorado l'asphalte et le macadam des boulevards, — bons principes, du reste.

Les *Casseurs de pierres* tiennent aussi bien leur place dans la galerie de M. Courbet ; ils peuvent dignement soutenir le parallèle avec *les Paysans de Flagey* pour représenter le plus grossièrement possible ce qu'il y a de plus grossier et de plus immonde. Et l'on vient nous dire que c'est là de la vérité et du naturalisme ! Nous n'admettons pas ces principes. Pour nous, la vérité ne peut jamais être triviale, et la nature, divin miroir où se reflète la beauté éternelle, s'arrête toujours où commence l'ignoble.

Nous n'eussions pas peut-être parlé de ces productions affligeantes de M. Courbet, si l'on ne nous avait annoncé qu'il se destinait à faire école, et si nous n'avions deviné nous-même en lui, à travers tant d'excentricités, un artiste de talent fourvoyé dans une fausse route ; nous ne pouvons voir sans regret un homme capable donner dans ces exagérations et chercher à y entraîner les jeunes artistes, quand cet homme nous a prouvé déjà par des œuvres de mérite qu'il savait parfaitement peindre et dessiner, et qu'encore aujourd'hui, au milieu de tant de fange, il sait faire resplendir un diamant de modelé, de finesse et d'exécution : nous voulons parler d'une tête de fumeur portée au livret sous le n. 669 et intitulée : *Portrait de l'auteur.*

L'exécution de cette tête dénonce un grand artiste; aussi, en dépit de son *Enterrement* et de ses *Casseurs de pierres,* aimerons-nous M. Courbet, quand il voudra abandonner sa peinture d'enseigne de barrière pour rentrer dans le droit chemin et consacrer son habile pinceau à la représentation de scènes vraies, mais nobles, sages et honnêtes : alors il conquerra une bonne place parmi nos bons artistes. C'est ce que je lui souhaite.

Ainsi soit-il!

## VII.

**MM. Robert Fleury, Alaux, Laemlein, Ziégler, Tassaërt, Bouton et Constant.**

Les tableaux du sage et consciencieux Robert-Fleury sont du petit nombre de ceux qui arrêtent longtemps la critique impartiale ; on aime, parmi la peinture banale ou désordonnée de notre époque, à rencontrer une œuvre savante et étudiée, une œuvre possédant les caractères vrais et sentis qui devraient toujours être l'apanage du peintre d'histoire ; c'est pourquoi le *Sénat de Venise* et surtout *Jane Shore* sont l'objet d'une attention spéciale de la part de tous les partisans de l'art sérieux.

*Jane Shore* est une composition qui rappelle une de ces vengeances barbares qu'enregistre l'histoire avec effroi et consternation. Jane, reine d'Angleterre, a été faible ou imprudente ; son cœur s'est laissé prendre par une affection étrangère ; peut-être même l'amante avait-elle entraîné l'épouse et l'avait-elle rendue criminelle... Bientôt le roi est averti, et la malheureuse, traînée devant un tribunal impitoyable, est condamnée comme sorcière et adultère : il est défendu à tout sujet du roi de lui donner asile et de la secourir ; errante, délaissée, abrutie, presque folle de terreur, la reine déchue fuit en tremblant dans les rues de Londres, tandis que la populace, toujours du parti du vainqueur, l'assaille à coups de pierres et lui jette l'insulte et l'outrage.

Pauvre reine ! pauvre femme ! Nous ne sommes pas de ceux qui, devenus adorateurs quand même de la femme tombée, se font ses champions en tout cas ; mais nous blâmons tant de rigueur quel que soit le crime de Jane ! Quoi ! pour avoir aimé ! pour avoir oublié un instant le trône et ses lois inflexibles, être livrée à la populace ! être jetée en pâture comme une victime humaine à ce monstre sans cœur, sans esprit, sans entrailles qui ne sait que maudire et insulter, à l'ordre du plus fort, le faible qui n'a ni appui, ni ressource ! La populace, c'est le plus ignoble des bourreaux, car c'est celui qui est toujours aux gages du vainqueur

pour exécuter le vaincu, et rendre son agonie plus affreuse par l'ignominie du coup de pied de l'Âne !

M. Robert-Fleury nous semble avoir bien compris ce que son sujet avait de profondément navrant : sa Jane éplorée, demi-nue, est arrivée au dernier degré de la misère et de l'égarement; atteinte et entourée par ses persécuteurs, elle se serre avec angoisse contre un pilier, comme pour solliciter la pierre insensible de s'ouvrir et de la cacher dans son sein pour la soustraire à leurs malédictions et à leurs coups. Derrière elle, une vieille et laide femme se venge par ses ironiques outrages de l'aristocratie, de la jeunesse et de la beauté; de l'autre côté, un voyou de Londres, qui, s'il eût été un beau et noble paladin, eût probablement été le premier à solliciter les faveurs de la femme, sans avoir égard au crime de la reine, vient maintenant l'injurier et lui lancer des pierres ; une foule compacte les accompagne et traque l'infortunée reine maudite. Cependant, près d'elle un enfant, en qui l'instinct de la nature n'a pu être encore étouffé, pleure à la vue de tant de barbarie, comme si l'on battait sa mère.

Toutes les têtes sont expressives et bien conçues; nous aurions désiré seulement à tout le tableau plus de vaste et de grandiose ; la composition nous paraît trop brusquement coupée par le cadre, et nous aurions voulu donner à l'œuvre de M. Robert-Fleury, destinée au musée du Luxembourg, non pas tout, mais une

partie de ce que celle de M. Muller a de trop en étendue ; maintenant plaignons-nous aussi un peu du personnage de Jane, qui, tout en exprimant bien les sentiments qu'il représente, laisse apercevoir quelques défauts plastiques. Ainsi le cou et les épaules sont trop décharnés ; on ne reconnait plus assez la beauté sur ces muscles détendus et amaigris ; les mains crispées ont perdu jusqu'à cette finesse et cette aristocratie qui ne devraient jamais manquer à la reine même mourante, et l'aspect général de la figure ne conserve pas assez de caractère noble. Quoi qu'il en soit, la *Jane Shore* reste une de nos œuvres d'élite du Salon de cette année.

*Le Sénat de Venise* est une petite toile finement exécutée, aux tons prodigieusement recuits, comme sait les faire le peintre des *Huguenots* ; l'intérieur de la salle du grand conseil surtout est peint avec un soin et une vérité surprenants.

La *Lecture du testament de Louis XIV*, par M. Alaux, est un tableau du même genre, quoique ses proportions monumentales, nous pourrions même dire colossales, mettent entre lui et le *Sénat de Venise* la distance du nain au géant. Ici du moins on ne peut pas se plaindre de l'exiguïté de la toile : c'est un décor, mais un décor magnifique ; aussi, en cette qualité, a-t-il été admirablement placé par l'administration. La profondeur de la salle, le relief des sculptures et des boiseries, tout est exécuté avec une richesse in-

croyable : la salle fait illusion, elle est réelle ; à dix pas il vous semble que vous allez continuer votre marche et vous trouver dans quelques secondes au milieu de ce majestueux et royal appartement. Mais ce qui ne fait pas illusion, et ce qui est évidemment de trop dans le décor, ce sont les manières de personnages dont M. Alaux a jugé à propos de le remplir : on n'a jamais rien vu de si nul et de si insignifiant ; à l'uniformité obligée du vêtement il a joint l'uniformité de pose et de physionomie ; on dirait des bonshommes de carton rangés là d'après les mêmes principes que les petits soldats de plomb qui servent aux gardes nationaux inintelligents à apprendre la manœuvre. Ils devaient avoir un sentiment quelconque, cependant, ces hommes en écoutant le testament du grand roi, ou bien, chose invraisemblable! s'ils n'en éprouvaient pas d'autre que celui de l'indifférence et de l'ennui, encore leur visage devait-il l'exprimer par différentes attitudes, car tout le monde ne s'ennuie pas de la même manière ! Il y avait des hommes enfin sous ces houppelandes violettes, et M. Alaux ne nous a donné que des poupées (sans ressorts) (1).

(1) On nous annonce que M. Alaux se présente à l'Institut pour le remplacement de M. Drolling, en concurrence avec M. Gudin. — Avons-nous besoin de dire que toutes nos sympathies comme celles du vrai public sont acquises d'avance à notre brillant peintre de marines, qui depuis si longtemps frappe vainement aux portes de ce sanctuaire ?

Avec M. Laemlein, par exemple, nous tombons dans un genre bien différent! Vrai Dieu! comme c'est jeté! comme c'est hérissé! comme c'est échevelé! comme c'est exagéré! La *Vision de Zacharie*, qui, par parenthèse, n'est pas celle de la Bible, est un prétexte à chevaux fougueux et à crinières dressées pour les hommes, les anges et les bêtes.

> Jamais on n'avait vu
> Tableau si chevelu!

Ça n'est pas beau!

Ce n'est pas que le style biblique n'ait en lui-même de splendides beautés, qu'une page des prophètes, Isaac ou Ezéchiel, illustrée sur une toile de vingt mètres de superficie, ne puisse avoir un jour son mérite; mais il ne faut pas abuser de ses moyens, et M. Laemlein les a employés à faux et sans discernement. Pour créer une œuvre semblable, il faudrait unir la fougue de Salvator Rosa à la divine majesté de Raphaël, ce qui ne s'est encore rencontré que dans Michel-Ange.

Dans le genre biblique aussi, mais dans une série éblouissante de beauté et dépourvue de visions étranges et fantastiques, voici les *Pasteurs*, de Ziégler, radieuse page du Cantique des cantiques, où l'époux et l'épouse, sous un ciel immense, éclairé par un soleil d'Orient, dans un atmosphère enivrant de parfums au milieu de troupeaux bondissants et de prairies en

fleurs, se chantent leurs amours en strophes alternées :

« L'ÉPOUSE. — Mon bien-aimé est à moi et je suis à lui ; il paît son troupeau parmi le muguet... Mets-moi comme un cachet sur ton cœur, comme un cachet sur ton bras ; l'amour est fort comme la mort, la jalousie est dure comme le sépulcre. »

« L'ÉPOUX. — Tu m'as ravi le cœur, ma sœur, mon épouse, tu m'as ravi le cœur. Ma bien-aimée, tu es belle comme Tirsta, agréable comme Jérusalem, redoutable comme les armées qui marchent enseignes déployées. »

Cette œuvre de M. Ziégler est digne d'éloges ; elle est bonne de couleur locale et d'effet d'ensemble. Citons aussi du même artiste une gracieuse petite toile intitulée *Pluie d'été*.

Le succès obtenu l'année passée par sa *Tentation de saint Antoine* a empêché M. Tassaërt de dormir. Aussi a-t-il voulu le renouveler cette année, en envoyant un tableau conçu à peu près dans les mêmes principes et exécuté dans le même goût ; nous ne croyons pas cependant que *Ciel et Enfer* obtienne autant de suffrages. La composition n'est pas aussi émouvante que devrait le comporter un pareil sujet. C'est froid, et on reste indifférent, devant cela, à la plus grande des angoisses humaines : l'incertitude de l'éternité !

Cette toile renferme cependant de bons effets de

ton ; elle est éclairée avec bonheur par trois lumières différentes qui lui donnent beaucoup de fantastique ; le jour radieux du ciel d'abord, puis les flammes rouges de l'enfer, enfin, les blancs rayons de la lune qui éclairent heureusement un groupe situé sur la droite du tableau ; on regrette seulement de ne pas apercevoir assez franchement d'où partent ces rayons, qui paraissent au premier abord un effet sans cause.

En somme, les autres œuvres du même artiste nous plaisent davantage; nos sympathies sont particulièrement acquises à cet épisode navrant, intitulé : *Une famille malheureuse*, où M. Tassaërt a reproduit une de ces scènes déchirantes qui viennent parfois épouvanter comme un remords le cœur des heureux du siècle.

« La neige couvrait les toits; un vent glacial fouettait la vitre de cette étroite et froide demeure; une vieille femme réchauffait à un brasier ses mains pâles et tremblantes. La jeune fille lui dit : O ma mère ! vous n'avez pas toujours été dans ce dénuement!... Et la fille sanglotait... A quelque temps de là on vit deux formes lumineuses comme des âmes qui s'élançaient vers le ciel. »

Parmi les noms auxquels l'exposition de 1850-51 laissera une illustration véritable, citons celui de M. Bouton, dont les deux tableaux comptent parmi nos œuvres d'élite. Le peintre des dioramas a su trouver des effets d'une vérité inouïe, il a peint la lumière !

L'*Intérieur d'une chapelle abandonnée* est un admirable coup de soleil, et son ouvrage capital, l'*Assassinat de Thomas Becket, archevêque de Cantorbéry*, est une de ces créations qui arrêtent l'amateur le plus difficile et l'étonnent. Il est impossible d'imaginer une illusion plus complète et un clair de lune plus éblouissant. Ce tableau est cependant relégué dans une des arrière-salles du haut, et nous regrettons de le voir confondu avec beaucoup d'œuvres faibles ou insignifiantes.

Après tant de louanges, nous sera-t-il permis de reprocher à M. Bouton le très-grossier anachronisme qu'il a commis dans sa notice, en y affirmant avec tout l'aplomb d'un homme sûr de son fait : « que les clercs de l'archevêché dérobent le cadavre de Becket à la haine des évêques *protestants* qui voulaient le priver de la sépulture? »

Nous savions bien qu'on peut être excellent artiste et cependant n'être pas très-fort sur l'histoire ; M. Bouton nous le prouve du reste d'une manière convaincante; mais quand on a le malheur... ou le bonheur d'ignorer les plus simples notions de cette science, on s'adresse, pour la rédaction de sa notice, au premier Léonidas Requin venu, lequel pourra parfaitement apprendre à M. Bouton que Thomas Becket fut assassiné le 29 décembre 1171 par quatre seigneurs courtisans de Henri II, et que les *protestants* prirent naissance après la prédication de Luther, vers le commence-

ment du seizième siècle, et ne furent, par conséquent, pour rien dans cette affaire.

L'érudition de M. Bouton nous rappelle celle d'un excellent curé de village, précepteur de notre enfance, qui ne manquait jamais d'inculquer à la jeunesse, dans un sermon sur le baptême, que saint Louis était roi de France et de Navarre, et que Jésus-Christ naquit sous le règne d'un grand empereur de Rome nommé Alexandre.

Nous ne félicitons pas les membres de l'administration chargés de la correction du livret, s'ils ont laissé passer beaucoup de petits canards de cette force; mais Pradon accusé d'avoir placé en Asie une ville d'Afrique s'excusait en disant qu'il n'était pas fort sur la chronologie, et ces messieurs peuvent répondre à leur tour qu'ils ne sont pas forcés d'être excellents géographes.

Puisque M. Bouton nous a conduit dans les galeries du haut, ne les quittons pas sans nous y arrêter devant le tableau de M. Constant, aussi fort mal placé. Comme M. Constant est notre ami et qu'en faisant l'éloge de son œuvre nous craindrions d'être accusé de partialité, nous reproduisons un article de la *Voix de la Vérité*, journal religieux, et par conséquent d'une compétence incontestable pour juger l'*Agonie du Christ au Jardin des Oliviers.*

« Entrons donc dans les galeries du haut, et cher-
» chons à nous reconnaître au milieu de ce dédale ;

» car, comme nous l'avons dit, tout cela est fort mal
» classé ; mais tout d'un coup nous voilà amplement
» récompensés de notre peine par la contemplation
» du beau *Christ au Jardin des Oliviers*, de M. A. L.
» Constant, jeune peintre plein d'avenir, qui expose,
» dit-on, pour la première fois, et qui d'un seul bond
» se pose au rang de nos meilleures espérances.

» M. Constant est un peintre religieux dans toute
» l'acception ample, complète de ce mot, un peintre
» chrétien comme nous le désirions. Quel sentiment
» exquis de majesté divine dans cette tête si humble-
» ment courbée par la prière ! Comme sous ce front
» rêveur, sur lequel on pressent les douleurs de la
» couronne d'épines, on voit la lutte intérieure des
» deux natures. L'homme pleure et fléchit, mais sans
» succomber, car la nature divine accepte le sacrifice.
» C'est la plus belle image que nous ayons jamais vue
» de la résignation chrétienne ; et nous sommes per-
» suadés qu'une âme atteinte d'une grande douleur,
» et qui priera devant cette représentation, si réelle-
» ment chrétienne des souffrances de l'Homme-Dieu,
» se relèvera résignée, consolée, puisque Dieu lui-
» même a tant souffert avec tant de courage! Les traits
» du plus beau *des enfants des hommes* sont d'une pu-
» reté irréprochable... et cependant le peintre a parfai-
» tement compris que la beauté morale devait l'empor-
» ter sur la beauté physique. L'ange nous plaît moins,
» il est un peu femme. Il est vrai que la consolation est

» femme ; mais nous eussions voulu lui voir une na-
» ture plus séraphique. M. Constant a encore à gagner
» sous le rapport de la couleur ; il règne sur l'ensemble
» une teinte un peu trop violacée. Mais ces critiques,
» comme on voit, sont peu graves. Somme toute, le
» tableau de M. Constant est un des plus remarqua-
» bles du Salon, et sa tête de Christ, la plus belle sans
» contredit. »

Cet article est signé BOYELDIEU D'AUVIGNY. Nous en acceptons les critiques comme gage de sa sincérité.

## VIII.

**MM. Debay, Wattier, Bouguereau, Breton, Leleux, Chassériau, Delacroix, Isabey, Hesse, Antigna, Horace Vernet, Dauban, Gigoux, Féron, Gallimard, Laugée et Bourdier.**

---

Fi de l'horrible, il est contagieux !

a dit notre illustre et bien-aimé chansonnier, avec cette vérité pleine d'entrain, de puissance et de franchise qui fait de Béranger le type du vrai génie français et le dieu du bon sens ! Le bon sens ! ce grand levier social, autrefois l'apanage puissant et incontesté de la patrie de Corneille, de Poussin, de Lesueur

et de Voltaire, et maintenant devenu si rare dans
celle de... beaucoup de nos contemporains, par le
temps de dieu-Cheneau et de Jean Journet qui court.

Le Bon Sens! Mais voilà cette grande SOLUTION tant
demandée par les journaux de toutes les couleurs,
tant prêchée par les amateurs du gouvernement direct
et autres produits de même farine, ordinairement ac-
commodés à rebours d'icelui. Le Bon Sens! Mais
amenez-le un tant soit peu dans vos discours, vos actes
et vos constitutions, et vous verrez bientôt, ô très-
chers législateurs, que tout ira pour le mieux dans le
meilleur des mondes. Ah! le Bon Sens est grand, le
Bon Sens est noble, le Bon Sens est beau! — L'Hor-
rible, en revanche, est généralement très-laid.

Or, puisque nous voici revenu à notre point de dé-
part, justifions ici l'axiome que nous venons d'émet-
tre, en affirmant que les nombreux tableaux apparte-
nant à ce genre ne sont pas beaux.

C'est d'abord l'œuvre que M. Wattier, cet émule
fourvoyé de Watteau, a intitulé : *La dernière famille,
anéantissement de l'ordre social!* — Pu qu'ça d'mon-
naie! Eh bien! s'cusez! — s'écriait l'autre jour, devant
cette toile, un titi du boulevard du Temple.

Ensuite, l'*Episode de 1793 à Nantes*, de M. Debay,
où l'artiste a commencé à montrer au public une par-
tie de l'échafaud, réservant pour l'année prochaine,
probablement, de nous le montrer tout entier en fonc-
tions.

Puis la *Faim*, de M. Jules Breton, l'*Enfer du Dante*, de M. Bouguereau, et une autre vision du même enfer représentant Caïphe crucifié, qui se trouve ingénieusement mise en pendant, probablement pour faire contraste, avec le portrait en pied de Mgr Parisis, évêque de Langres.

Peut-être devrions-nous aussi rattacher à cette catégorie les études de 1848 de M. Adolphe Leleux ; comme M. Debay, il s'est inspiré d'un déplorable souvenir ; nous n'avons pas le courage, cependant, d'être sévère, car, malgré le sujet qu'ils représentent, le *Départ de l'Insurgé*, la *Patrouille de Nuit*, etc., sont de bons tableaux, vrais de couleur, d'effet et de sentiment. MM. Adolphe et Armand Leleux ont, du reste, encore à l'exposition, des paysages et des intérieurs sur lesquels nous reviendrons plus tard. M. Debay, dont nous venons de rappeler le nom, a fait aussi une œuvre sage et bien conçue, sous ce titre : la *Religion chrétienne et ses bienfaits*.

Nous demandons décidément, pour le salon de l'année prochaine, la suppression de l'horrible. Nous comprenons dans ce terme générique les représentations du diable, de l'enfer, de la guillotine, du bourreau, etc., etc.

Fi de l'horrible, il est contagieux !

Puisque nous sommes en train de pétitions, demandons donc à M. Chassériau de ne pas tant abuser de

la permission qu'ont les peintres d'employer du rouge, et les artistes décorés d'exposer de mauvais tableaux.

Ce dernier conseil pourrait s'appliquer aussi à M. Delacroix, qui ne sort point cette année des pochades et des tartouillades les plus piètrement accommodées ; son salon n'est pas digne d'un nom aussi vanté, et malgré un certain brio qu'on retrouve par-ci, par-là, ses œuvres sont généralement d'un ragoût assez triste et presque digne d'un gâte-sauce.

Ceci est un échantillon de style coloriste, romantique, fantaisiste, ou tout ce que l'on voudra ; maintenant, parlons chrétien.

M. Eug. Delacroix est un artiste de génie ; parfois même il sait avoir du talent, et certes nous sommes des premiers à reconnaître que le peintre des *Grecs de Chio attendant l'esclavage ou la mort* et de *Dante et Virgile sur le fleuve des enfers*, a créé des chefs-d'œuvre. Malheureusement M. Delacroix a été écrasé sous le poids des éloges de ses idolâtriques admirateurs, et la plus insignifiante ébauche empâtée par son pinceau a été déclarée par les plus touffus des rapins échevelés, valoir à elle seule tous les travaux de notre Académie ; les critiques même, ô fraternel, mais douloureux souvenir ! ont poussé à cette exagération, et nous avons lu, de nos propres yeux lu, ce qui s'appelle lu, cette phrase mirobolante :

« Raphaël n'eût été qu'un rapin dans l'atelier d'Eu-

gène Delacroix ! . . . . . . . . . . . . .
. . . . . . . . . . . . . . . . . . "

Il est résulté de ce parti pris d'admiration et de ces applaudissements systématiques, que depuis quelque temps M. Delacroix n'expose plus de tableaux sérieux, et borne tous ses efforts à nous envoyer tous les ans cinq ou six esquisses très lâchées qui ne signifient pas grand'chose ; nous avons pour cette année cinq toiles de très-petite dimension et qui ne sont absolument que des compositions jetées là pour mémoire.

La première, la *Résurrection de Lazare*, est magnifique d'intention et d'effet. C'est évidemment la meilleure, et l'on pourrait exécuter sur ce thème un tableau digne des plus beaux jours de son auteur. En ne considérant cette toile que comme esquisse, nous n'avons aucun reproche à lui faire; si nous l'examinions comme œuvre achevée, nous y relèverions des fautes de perspective et nous réclamerions pour le Christ une auréole d'un jaune moins exaspéré.

*Le Lever* représente une femme nue à sa toilette ; c'est lourd et commun. Déshabillez la première maritorne venue et vous obtiendrez cela.

*Lady Macbeth* a les mêmes défauts, plus graves encore : c'est M'ame Gibou ou M'amè Grisolard en état de somnambulisme : voilà tout. Le *Giaour* ne signifie rien, et n'était le livret, on ne se douterait pas qu'il poursuit les ravisseurs de sa maîtresse. Quant au *Bon Samaritain*, la composition n'en est

pas heureuse pour le génie de M. Delacroix; il a fait très souvent beaucoup mieux.

En résumé, nous avons droit d'attendre de lui des œuvres plus importantes et plus grandioses que ses tableaux de cette année.

M. Isabey est un artiste aimé du public, et il revient cette année chercher deux succès avec ses deux tableaux brillants et kaléidoscopiques : *Episode du mariage de Henri IV* et l'*Embarquement de Ruyter et de William de Witt*. La foule s'arrête devant avec empressement; elle aime à revoir l'image de ces fêtes pompeuses d'autrefois et ces costumes riches, gracieux et bariolés de mille couleurs qui rappellent la cour splendide des derniers Valois ou bien le grand siècle du grand roi; elle aime aussi surtout à revoir la peinture chatoyante de M. Isabey, à qui pourtant nous ferons le reproche de subordonner trop l'ensemble aux détails et de disséminer trop l'attention du spectateur. Dans tout tableau, il faut nécessairement sacrifier certaines parties pour en faire ressortir d'autres, si l'on ne veut manquer son effet; la lumière sans ombre n'existerait pas, et si le *repoussoir* est un *poncif*, c'est un *poncif* auquel il faut tenir.

La *Procession de la Ligue*, de M. Alexandre Hesse, est aussi une assez bonne chose. Citons encore avec éloge les toiles de M. Antigna, l'*Incendie*, l'*Hiver*, les *Enfants dans les blés*, le *Départ pour l'école*, la *Sortie de l'école*, etc.

Notre fidèle Horace Vernet ne nous a pas manqué cette année ; un portrait équestre du président nous rappelle les plus beaux jours du peintre des magnifiques batailles du musée de Versailles, et de tant de portraits royaux frappants de ressemblance, de noblesse et de vérité.

C'est une chose désolante de voir combien peu nos artistes contemporains ont le sentiment religieux ! Ils font des tableaux de genre et des femmes nues admirablement, et c'est déjà quelque chose ; mais lorsqu'il s'agit de représenter une scène divine de notre grand drame palingénésique, quand il faut chercher dans le cœur humain la fibre de la foi pour la faire tressaillir à la vue des souffrances du fils de l'homme et des angoisses de Marie, quand il faut ramener du désert ou du martyre ces grands saints du catholicisme pour rappeler au monde les titanesques expiations de ces géants chrétiens, nos peintres restent impuissants. Leurs œuvres sont froides, inexpressives, et l'âme la plus croyante ne sent pas une prière lui sourdre au cœur en face de leurs créations. Que voulez-vous ! nos artistes sont comme beaucoup d'autres, ils n'ont pas la foi, et malheureusement il n'est pas à espérer que nous la leur donnerons, nous autres critiques !

C'est pourquoi taisons-nous ! et bornons-nous à reconnaître d'excellentes qualités, des qualités même assez senties, dans le *Christ au pied de la Croix* de M. Dauban: une bonne exécution, mais pas du tout de

sentiment dans l'*Arrestation du Christ au jardin des Oliviers*, de M. Féron, et d'assez bonnes intentions dans le *Notre-Seigneur Jésus-Christ* de M. Gigoux, un de nos peintres de talent et d'avenir. M. Galimard, qui revendique une spécialité religieuse, et qui est le héros de l'école néo-catholique, doit à l'inspiration de sa muse phthisique l'idée d'exposer un grand carton de grands saints de carton estompés de couleurs jaunâtres.

Nous aimons mieux l'école franchement byzantine ; c'est le laid, mais au moins c'est historique.

Ah ! qu'il y a loin de ces saints efflanqués, de ces christs à encolure de porteurs d'eau, et de ces vierges à tournure de modèle ; qu'il y a loin de tout cela aux divines madones de Pérugin, ou aux saints énergiques et châtiés de l'école espagnole ! Qui créerait maintenant les saints François de Zurbaran, ces moines en prière qui aspirent d'avance les ténèbres du tombeau, en pressant sur leur cœur une croix ou un crâne desséché, leur unique affection ici-bas ! Qui pourrait comprendre aujourd'hui saint Jérôme, saint Onuphre, ou saint Siméon Stylite ! Nous sommes trop loin de ces sentiments-là dans notre époque de scepticisme, pour y comprendre quelque chose ; pour nous, toutes ces mystiques légendes sont lettres closes, et nous ne répondrions plus guère à leurs représentations vraies et senties que : — C'est drôle ! ou bien : — Qu'est-ce que ça me fait ?

Puisque nous en sommes à Zurbaran, rendons compte ici des deux tableaux que sa mort douloureuse a inspirés à deux artistes de talent, MM. Bourdier et Laugée. Après avoir créé un nombre inouï de chefs-d'œuvre, après avoir passé sa vie dans l'étude, le travail et la misère, il mourut à l'hôpital sans gloire et sans amis, tandis que le brillant Velasquez régnait à la cour de Philippe IV. A son lit de mort, tandis que le prêtre lui donnait la communion, il se souleva de sa misérable couche et traça sur la muraille, avec un charbon pris dans l'encensoir d'un enfant de chœur, une sublime tête de Christ. Epuisé par cet effort, il retomba expirant sur sa couche : — Pauvre homme, s'écria le prêtre, qu'il est à plaindre ! — A plaindre, répondit l'enfant, quand il laisse un nom immortel ?.. Cet enfant était Esteban Murillo.

Cette scène a été assez bien traitée par les deux peintres. Nous préférons cependant le tableau de M. Laugée, qui nous semble plus vrai de sentiment et d'aspect que celui de M. Bourdier ; nous lui ferons cependant ce reproche d'avoir donné à tous ses personnages un visage aussi mort que celui du moribond, ce qui, même dans un hôpital, nous semble exagéré de couleur locale.

Hélas ! c'est un vilain et triste sort de mourir ainsi abandonné de tous, sans autre consolation que la charité publique ; et malheureusement dans la longue liste des parias du génie, Zurbaran se trouve en bonne et

nombreuse compagnie : Camoëns, Gilbert, Hégésippe Moreau, et tant d'autres intelligents bohêmes, connus et inconnus. — Il est vrai, nous répondra le lecteur bénévole, que maintenant la chose n'est plus possible, grâce à nos magnifiques institutions commerciales et industrielles. Quand un peintre de génie a l'inspiration de la transfiguration du Christ, il peut peindre une enseigne de déménagement ; quand un poëte sent surgir dans son âme une épopée grandiose, il peut rédiger des affiches de chemin de fer, ou des recettes pour l'emploi de la mort aux rats. — C'est toujours quelque chose !

**MM. Lehmann — Flandrin. — Signol. — Louis Boulanger. — Brune. — Rivoulon. — Hébert. — Leullier et Lazerges.**

Le poëme de Prométhée, par Eschyle, est un des plus beaux mythes enfantés par la religion hellénique, cette magnifique synthèse de toutes les passions humaines exaltées à leur dernier degré de poésie.

Prométhée est le génie de l'homme dans sa personnification la plus haute ; il est le prototype de l'intelligence qui envisage Dieu face à face, le comprend, le juge et se mesure avec lui ; c'est le grand symbole de la lutte éternelle de l'Humanité et de la Divinité, ces

deux puissances dont l'une, à force d'audace, a quelquefois monté jusqu'à l'autre.

Mais le titanesque oseur fut vaincu; Hermès veille sur les secrets qui font les dieux, et l'on ne surprend pas impunément le feu du ciel ; bientôt le gardien de l'ésotérisme saisit le type de la raison révoltée et le cloua sur le Caucase. Là un vautour cruel lui ronge le cœur. Ce vautour éternel, insatiable et sans pitié que vous connaissez tous, hommes de génie et de courage! ce vautour dont les serres aiguës vous rivent à une borne, tandis que son bec avide plonge dans vos entrailles, les tord, les arrache et les broie, sans trêve ni merci, ce vautour que vous appelez de tous les noms de l'impuissance : — Misère, doute, ironie... etc...

Dans la réalité, hélas! le vautour reste attaché à sa proie, et aucune sympathie ne verse le baume sur les plaies qu'il creuse ou envenime; mais dans le gracieux et consolant symbolisme grec, toutes les forces intelligentes de la nature, cette grande esclave des dieux, viennent se grouper autour de l'éternel crucifié, pour le bénir et lui rendre hommage ; les Esprits de l'air, de la terre et des eaux viennent pleurer tour-à-tour auprès de leur libérateur enchaîné ; c'est cette dernière pensée qu'a voulu rendre M. Lehmann dans son principal tableau : *les Océanides.*

Si le Salon de 1846 nous est bien présent à la mémoire, ce n'est pas la première fois que M. Lehmann aborderait ce même sujet, et malheureusement, faut-

il le dire, cette année, ce n'est pas pour lui un triomphe. Son tableau a du dessin, de la correction, du fini, de la science enfin, mais voilà tout ! et ce tout là n'est rien quand il faut rendre sur la toile une des plus grandioses conceptions du premier des hiérophantes grecs ! Mon Dieu ! certainement on ne peut pas dire que les *Océanides* soient un mauvais tableau, mais quand un poëme d'Eschyle se trouve réduit à la proportion et aux allures d'un tableau de genre, c'est triste !

Prométhée, d'abord, est complétement annihilé; il n'est là que pour figure ; tout le tableau consiste en un grand tas de femmes nues dans toutes les poses possibles, dont l'une danse dans un rayon de soleil. Tout cela est froid, immobile, pâle et insignifiant : il n'y a pas la moindre étincelle de vie, de passion ou même de sentiment dans cette composition; enfin, malgré beaucoup de *faire* et d'habitude du pinceau, cette toile ne nous semble pas digne du musée du Luxembourg.

L'*Assomption* du même artiste n'est pas non plus un chef-d'œuvre ; la couleur en est fausse et crue, et le fond d'un ton détestable ; la composition n'est pas heureuse à cause d'un enchevêtrement de mauvais effet et la Vierge s'affaisse trop sur elle-même.

Nous préférons de beaucoup la *Consolatrice des affligés*. Voilà une œuvre sentie et digne de M. Lehmann, un des meilleurs membres de cette école de *dessina-*

*teurs*, qui est la vraie conservatrice de l'art en France, et à laquelle, depuis longtemps, appartiennent toutes nos sympathies. Au talent se joint ici le sentiment vrai et simplement exprimé ; il y a des détails admirables d'exécution : citons une des mains de la Vierge, et sa tête, qui a une divine expression de douleur; cette tête, il est vrai, est copiée encore plus que celle de M. Clesinger sur celle de Luis Moralès. Mais si le peintre espagnol a créé un type parfait de la Mère de douleur, pourquoi nos artistes ne se l'approprieraient-ils pas, plutôt que d'en produire un inférieur ?

M. Lehmann a encore au Salon beaucoup de portraits tous fort beaux. Citons aussi ceux de M. Flandrin.

M. Signol semble avoir entrepris, cette année, d'illustrer Victor Hugo ; les *Fantômes* sont une composition mélancolique, dont le thème funèbre est présent à toutes les mémoires :

> Que j'en ai vu mourir! L'une était rose et blanche,
> L'autre semblait ouïr de célestes accords,
> L'autre, faible, appuyait d'un bras son front qui penche,
> Et, comme en s'envolant l'oiseau courbe la branche,
> Son âme avait brisé son corps!.....

Le tableau de M. Signol est bien peint et a des détails ravissants; mais pour nous l'ensemble ne rend

ni la tristesse infinie, ni le vaporeux de la ballade du grand poëte. Nous préférons de beaucoup *Sarah la baigneuse*, cette molle fille d'Orient qui se balance au-dessus des ondes de l'Illyssus, au milieu des fougères et des nénuphars et sous un bosquet sombre à force d'être ombreux. Un magique rayon de soleil perce le feuillage et vient caresser la folle enchanteresse ; ce rayon de soleil est admirable d'effet et de vérité, et tout le tableau est d'un ton agréable à l'œil. Nous le regardons comme une des meilleures œuvres de M. Signol.

La *Fée et la Péri*, en revanche, est une assez mauvaise chose, insignifiante et mal gracieuse ; toutes les lignes sont parallèles, jusqu'à celles d'une draperie de taffetas gommé qui orne la péri ; une autre lourde faute, c'est que les tons de chair de la fée et de la péri sont exactement semblables, quoique l'une soit fille des brumes du Nord, et l'autre des ardentes splendeurs d'un soleil d'Asie.

La *Folie de la fiancée de Lammermoor* est le principal tableau de M. Signol ; c'est une œuvre sérieuse et bien sentie, bien conduite et sagement exécutée ; la lumière est bien distribuée et bien graduée. Le personnage de Lucie est sympathiquement rendu et sa folie est vraie ; la physionomie de la mère n'est pas assez expressive ; ce n'est pas là l'altière lady Ashton ; le vieillard est bien posé, et, en somme, la *Folie de la*

*fiancée de Lammermoor* est une de nos créations remarquables du Salon de cette année.

Sautons maintenant un immense fossé et d'un bond passons au rivage le plus opposé ; quittons M. Signol pour M. Louis Boulanger, le rival de John Martin. Nous avons trois tableaux de lui : le premier, *Douleur d'Hécube*, a un aspect saisissant et dramatique, trop dramatique même, car l'excès manque son but. Le corps du jeune homme est trop maigre, les draperies sont mauvaises et le personnage d'Hécube outré même pour son désespoir fou ; ce n'est déjà plus ni une femme, ni même une créature humaine, c'est un spectre.

La *Prison d'Ugolin et de ses fils* est plus effrayante encore ; ces malheureux suppliciés de l'enfer du Dante causent un effroi qui atteint les dernières fibres du cœur ; c'est encore de l'*horrible*, et décidément nous n'en voulons sous aucun prétexte.

Le dernier tableau de M. L. Boulanger est celui que nous préférons. *Un coin de rue à Séville* est une composition chaude, hardie et bien jetée ; la bohémienne qui danse est d'un entrain, d'une vérité et d'un effet admirable, les tons sont harmonieux et bien gradués. Il y a enfin un charme de couleur locale qui plaît au spectateur et conquiert toute sa sympathie.

Après avoir mentionné quelques tableaux religieux qui sortent de la foule, et cité les noms de leurs auteurs, MM. Brune, M<sup>lle</sup> Lecran et M. Rivoulon, dont le

*Martyre de sainte Catherine*, le *Jésus et sa Mère* et la *Fuite en Egypte* ont de bonnes qualités, continuons notre examen de quelques œuvres intimes qui peuvent faire suite à celles de MM. L. Boulanger et Signol.

C'est d'abord la *Malaria*, d'Hébert, composition émouvante, dont l'aspect désolé et profondément mélancolique serre le cœur : toute une famille italienne, fuyant le *mauvais air*, s'est jetée dans une chétive barque, où elle s'abandonne à sa morne tristesse en maudissant ses rivages empoisonnés. Tous les personnages sont bien posés, le chef de la famille surtout ; le paysage, terne et dénudé, s'harmonise bien avec l'ensemble, et le ton glauque du ciel, reflété dans l'eau, achève de donner à la *Malaria* un cachet de douleur vraie et sentie.

On dirait que le tableau de M. Loullier, *Entre le Vice et la Vertu*, et celui de M. Lazerges, le *Génie éteint par la Volupté*, ont été destinés par Minerve à se faire suite et à se compléter l'un l'autre ; faisons donc cause commune, pour un instant, avec la déesse de la sagesse, et examinons ces œuvres éminemment morales, qui sont sans doute destinées à décorer le collège de France, les écoles, ou tout autre monument spécialement affecté à l'éducation, la moralisation et la morigénation d'une jeunesse qui a généralement besoin qu'on lui forme l'esprit et le cœur.

Commençons donc par le commencement.—*Entre le*

*vice et la vertu* a de bonnes qualités de détails et d'effet ; mais nous ne savons trop s'il produira sûrement le résultat vertueux qu'il ambitionne. Le vice, d'abord, est représenté sous la physionomie d'une jeune femme dont la tête est adorable de finesse et de fraîcheur, tandis que la Vertu se manifeste par la figure d'un rébarbatif cuirassier, armé de toutes pièces et la flamberge au vent. La jeune femme sourit... Le cuirassier gronde... Entre eux deux, un jeune homme tremblant réfléchit et hésite... Eh bien ! foi de critique, quelle que soit la majesté du cuirassier, nous n'hésiterions pas ! — Après cela, vous me direz, cher lecteur, qu'heureusement les critiques ne sont pas universellement proposés comme types de vertu et d'austérité. — Eh ! mon Dieu, nous sommes trop bons enfants pour vouloir disputer à l'honorable corps des cuirassiers le plus noble fleuron de sa couronne.

C'est si beau d'être vertueux ! Et dire que cela pourrait l'être encore davantage, si la motion de Saint-Just avait été adoptée, et que tout homme digne d'être cuirassier pût, après avoir vu lever l'aurore, être vêtu de blanc et couronné de fleurs par les propres mains de M. le maire ! — Scélérats de gens vertueux, seriez-vous gentils !

Tant de gloire n'a pu cependant vaincre dans le jeune homme le sourire muet de la séduisante Armide. Il a dédaigné le soudard rébarbatif, qui, en revanche, l'a abandonné à son malheureux sort : aussi M. Lazer-

ges nous le remontre-t-il dans un bel état ! Son tableau est la moralité de celui de M. Loullier, et l'exécution n'en est pas inférieure Le jeune homme particulièrement est très bien posé, mais nous aimons moins la femme.

Ces deux œuvres devraient être mises en pendant pour bien produire leur effet en arrachant victorieusement les jeunes gens des bras de la volupté, pour les jeter dans ceux de la gloire, sœur de la victoire, qui prépare aux guerriers des lauriers.

C'est égal ; une vieille chanson nous avait déjà appris que « un grenadier, c'est une rose, » mais il nous restait à savoir qu'un cuirassier, c'est la vertu !

X.

**L'École de M. Ingres. — Les Étrusques. — MM. Gérome, Jobbé-Duval, Gendron Hamon et Picou.**

Depuis une vingtaine d'années l'art est en révolution; une foule d'écoles plus étranges et plus excentriques les unes que les autres, naissent et meurent avec une effrayante rapidité; leur commencement, leur apogée et leur décadence, remplissent à peine deux ou trois ans; chacun parmi la multitude de nos artistes, pour sortir de la foule et se faire remarquer, invente une manière jusqu'alors inconnue qui attire pendant quelque temps l'attention du public : mais au Salon

suivant un autre vient qui expose une œuvre plus extraordinaire encore et éclipse ainsi son prédécesseur; cela devient de plus fort en plus fort, exactement comme chez feu Nicollet. Nous en sommes maintenant à l'apothéose des sujets ignobles et à la peinture de badigeon.

Il est triste de voir l'art s'égarer ainsi dans des explorations toujours incertaines et souvent dangereuses. En toutes choses, les époques de transition sont pénibles et fatales; nous ne crions pas cependant à la décadence, nous ne maudissons pas les essais échevelés de nos plus terribles oseurs, car, nous l'avons déjà dit, peut-être sortira-t-il de ce chaos une création nouvelle, peut-être avec les décombres élèvera-t-on un splendide édifice; sachons donc supporter avec patience les soubresauts et les défaillances de ce douloureux enfantement : mais, en attendant, cherchons partout où il se cache, l'art sérieux, beau, noble et grandiose qui semble abandonner nos expositions depuis qu'elles sont ouvertes aux *incroyables* de l'école *romantique, naturaliste*, etc.

Ingres, notre grand maître, conserve soigneusement les sages et vrais principes de l'école antique ; nous disons antique parce que depuis les maîtres grecs et les premières traditions italiennes de la renaissance, jusqu'à nos modernes dessinateurs, elle a toujours procédé par les mêmes moyens et obéi aux mêmes inspirations: aussi est-il du devoir de tout véritable

et sérieux protecteur des arts de rester avant tout attaché à cette école, dût-il même parfois lui sacrifier quelque caprice ou quelque sympathie.

Toute une jeune colonie d'artistes de talent et d'avenir s'est groupée en phalange serrée pour défendre ces sages doctrines; ils les ont rajeunies même, en leur consacrant la vitalité puissante d'un génie attique et la docilité d'un habile pinceau; ce petit cénacle est aujourd'hui bien rassurant pour l'avenir de l'art, et nous aimons beaucoup l'*école étrusque*, puisqu'on est convenu de la baptiser ainsi, parce qu'elle étudie et reproduit beaucoup le type hellénique primitif, le plus beau des types connus.

MM. Gleyre, Picou, Gérome, Jobbé-Duval, Hamon, Burthe, etc., sont les personnalités les plus marquantes de ce cénacle ; la plupart ont, cette année, envoyé au Salon des œuvres justement remarquées et dignes de l'être. Plaçons en tête les tableaux de M. Gérome.

Le premier de ces tableaux, l'*Intérieur grec*, a causé déjà bien des scandales et soulevé bien des indignations; nous ne nous ferons pas l'écho de ces récriminations inutiles et déplacées, selon nous, parce que le tableau de M. Gérome ne nous semble pas beaucoup plus risqué qu'un grand nombre d'autres. Nous nous contenterons donc, pour toute explication, de la notice inscrite au livret, et nous nous bornerons à apprécier l'*Intérieur grec* comme œuvre d'art, sans y chercher de leçon de morale.

Disons d'abord que cette toile est d'une finesse d'exécution inouïe qui rivalise avec les petits bijoux des Flamands, d'une *tenue* incroyable et presque sans exemple, d'une coquetterie de science et de vérité qui étonne l'amant le plus passionné de la muse païenne et le plus érudit antiquaire. Certes, il est impossible de trouver rien à reprendre à ces mille détails d'intérieur, dont la perfection rappelle la *Stratonice* du maître et qui indiquent une étude si approfondie de l'antiquité du temps de Périclès : on dirait que M. Gérome est familier avec cette opulente Corinthe dont l'accès n'était pas permis à tout le monde.

Cependant nous ferons des reproches au peintre des *Jeunes Grecs faisant battre des coqs* et de *Bacchus et l'Amour ivres*; le *faire* porté à ses dernières limites peut devenir un défaut, et c'est ce qui arrive dans certaines parties du tableau de M. Gérome ; les nus, par exemple, sont quelquefois tellement *léchés* que l'anatomie devient par trop insensible ; puis, dans ce petit tableau de genre antique, évidemment de la même famille que ces comédies rococo-grecques auxquelles le Théâtre-Français se livre avec passion depuis quelque temps, nous regrettons de trouver, parmi tant d'études sévères, un léger anachronisme qui nous a rappelé que ces belles Hétaïres ont été posées par des modèles parisiens : celle qui est debout au milieu du tableau, a la taille fine et cambrée comme une enfant des bords de la Seine, et n'offre pas à l'œil

les lignes calmes et les formes pleines du type antique ; elle est bien jolie cependant, mais M. Gérome sait faire le beau, et conséquemment il nous le doit.

Quel dommage qu'il n'ait pas employé pour *Bacchus et l'Amour ivres* autant de science et d'étude que pour l'*Intérieur grec*. Voilà une ravissante chose qui réunit avec bonheur l'idéal de la grâce et de la beauté. Dans une riante campagne de l'Ausonie, deux beaux enfants, Bacchus et l'Amour se sont enivrés dans une étourdissante orgie, et, tout en s'entourant de pampres et de peaux de tigre, ils cherchent à conserver leur équilibre dangereusement compromis par le jus de la treille : l'Amour soutient Bacchus et lui indique du doigt, dans le lointain, une folle danse de Nymphes. Déjà, du reste, nous avons parlé de ce tableau, que nous avons cité comme une des œuvres remarquables de notre exposition.

*Souvenir d'Italie*, du même artiste, est une excellente étude, éclairée par le chaud et éblouissant soleil de cette heureuse contrée. Les effets sont vrais et le groupe bien agencé : la vieille a un bon type, l'enfant est fort beau et la tête de la jeune femme est bien caractérisée.

*Le jeune Malade*, de M. Jobbé-Duval, est une chaste et sage étude grecque, qui rend l'idylle d'André Chenier avec des intentions plus poétiques encore. Les détails de l'intérieur antique y sont aussi fort soignés; lse poses sont élégantes et nobles, les draperies sim-

ples et bien dessinées, et la composition pleine de sentiment ; c'est un de nos meilleurs tableaux.

Nous ne pouvons malheureusement pas en dire autant de la *Jeune fille à la fontaine*, de M Burtho : il y a certainement dans cette étude des lignes assez pures et quelques bons souvenirs classiques, mais de quel dos M. Burtho a gratifié sa *jeune fille !* Cet artiste a formé le projet d'ajouter à l'épine dorsale du squelette humain cinq ou six vertèbres de plus que nous ne sommes accoutumés d'en compter ; c'est sûr !

M. Gendron a exposé une frise destinée à être exécutée sur porcelaine, pour la manufacture de Sèvres ; l'ensemble en est gracieux, les couleurs tendres et caressantes à l'œil, et les détails fins et savamment faits, comme il le faut pour ce genre de peinture.

Mentionnons aussi avec éloge les jolies petites compositions de M. Hamon.

Mais des œuvres pleines de grâce et de charme, ce sont les ravissants tableaux de M. Picou, l'une des plus brillantes étoiles de la constellation étrusque. M. Picou est un de nos artistes les plus aimés ; il sait allier la pureté de la forme avec une exécution plus grasse et plus moelleuse que celle des érudits de son école ; il y a plus de poésie dans ses compositions, et il continue à voguer à peu près dans les mêmes eaux que M. Gleyre : son principal tableau, *A la nature*, est une sorte de *Décaméron* antique, qui a de la fraîcheur, de l'entrain, et des effets riants et bien ménagés. Ce

tableau manque un peu, selon nous, d'unité de composition, mais il n'en est pas moins une charmante chose. Nous avons encore, du même artiste, *Tentation*, puis *Quand l'amour arrive, quand l'amour s'en va*, l'*Esprit des nuits*, etc., toutes intimes et délicieuses pages du poétique livre de nos sentiments, livre profond, triste et doux à la fois, qu'on aime à relire souvent... toujours!

Parmi les rêveuses créations de M. Picou, une surtout nous a frappé vivement par son aspect profondément mélancolique : les *Marguerites* sont une œuvre sentie et exécutée avec amour ; il règne dans tout le tableau une harmonie, une transparence, un calme rendus avec une finesse et un soin extrême. On se prend à contempler les *Marguerites* pendant des heures, à les aimer de sympathie comme on aime à regarder l'image d'un ami qu'on ne reverra plus.

Le crépuscule est descendu sur la terre; le soleil éteint son dernier sourire à l'horizon ; dans une prairie en fleurs, des jeunes filles qui semblent être les sylphes du soir, cueillent ou effeuillent ces mystiques étoiles de la terre qui pénètrent les sentiments d'un cœur pour les dire discrètement à un autre, ces lettres closes de l'amour qu'il faut déchirer pour avoir leur secret, ces frêles symboles de jeunesse et de beauté qui, par leurs arrêts, gouvernent les jours heureux de notre adolescence. Beaux jours, hélas! dont ni les regrets infinis d'un cœur flétri, ni les angoisses d'une

âme rongée par le doute et le désespoir ne peuvent ramener les illusions et la foi !

Ah ! jeunes filles ! tandis que le ciel est pur encore, avant que les légers flocons blancs qui flottent dans l'espace aient formé des nuages, effeuillez, effeuillez les marguerites !........

Aujourd'hui vous êtes là, toutes belles, jeunes, aimables, aimées sans nul doute; demain, le rideau de gaze qui voile l'horizon de l'avenir sera levé ; une illusion, une croyance ou un amour vous aura quitté peut-être; puisqu'il en est temps encore, effeuillez, effeuillez les marguerites !.....

Quand quelques jours de plus auront passé sur votre front, quand le monde vous aura touchées de son souffle empoisonné de raillerie et de décevant positivisme, quand vous saurez la vie, enfants ! les pâquerettes des prés, vos oracles maintenant, ne seront plus pour vous qu'un souvenir poétique, un rêve oublié, semant de ses pétales blanches les plus belles heures de vos jeunes années.....

Pendant qu'il en est temps encore, effeuillez, effeuillez les marguerites !...

## XI.

**MM. Décamps, Diaz, Desbarolles, Accard, E. Giraud, Ch. Giraud, Couder, Dauzats, Riésener, Meissonnier, Fouque, Wattier et Daumier.**

Quelle belle et bonne chose que le soleil !

Dans la nature où tout glace la force et le mouvement, où l'ombre avance toujours sur la lumière, le froid sur la chaleur, l'inertie sur la puissance, quelle belle et bonne chose que le soleil !

Dans la vie humaine, où la maladie, la faiblesse, le rachitisme cherchent toujours à vaincre la santé du corps, pour l'étioler et le flétrir ; où les douleurs, les déceptions et l'ennui gèlent jusques à leurs racines les

principes de l'intelligence, quelle belle et bonne chose que le soleil !

Dans l'art, cette contre-épreuve de la nature où tous les effets se reproduisent plus foncés d'un ton et plus ternes de plusieurs, où les plus splendides créations sont décolorées et froides, quelle belle et bonne chose que le soleil !

Un de ses rayons a jeté sa lumière sur les œuvres de quelques-uns de nos artistes. Il y en a qui ont été chercher aux pays lointains de l'Espagne ou de l'Italie un coup de baguette de ce puissant magicien ! Les uns en ont jeté les reflets comme un prisme sur leur toile éblouie ; les autres, cachant l'éclat du principe générateur derrière le rideau, n'ont laissé voir que ses effets bienfaisants : l'harmonie d'aspect et la vigueur de ton qui distinguent, même dans l'ombre, la lumière des pays méridionaux, et la magnifique exubérance de vie et de santé que la chaleur génératrice communique à tous les êtres créés.

Parmi les premiers, citons d'abord M. Decamps, qui a su voler la nature pour éclairer son *Intérieur de cour* d'un soleil resplendissant. Voilà de la couleur comme nous l'aimons, parce qu'elle est vraie, nécessaire et dans la nature. Ce n'est pas ici un effet de fantaisie comme en font trop souvent, malheureusement, nos modernes coloristes; c'est la représentation exacte, positive et franche, d'un rayon de soleil dans l'intérieur d'une cour, sur un mur crépi à blanc et des

tuiles rouges déjà moussues. Cela est bien simple sans doute, mais cela est vrai, donc c'est beau.

Le *Troupeau de canes* mis en pendant avec l'*Intérieur de cour*, est remarquable par les mêmes excellentes qualités : même franchise de lumière, même ton chaud et puissant ; la vieille femme qui garde les canes est excellente de pose et d'attitude et les animaux sont bien étudiés.

M. Decamps a encore d'autres bons tableaux à l'exposition ; citons parmi les meilleurs, *Eliézer et Rebecca*, où le caractère et la couleur locale de l'Orient sont rendus avec une grande vérité.

M. Diaz sait aussi créer le soleil sur ses toiles ; nous avons vu de lui des œuvres resplendissantes, et, cette année encore, il nous a fait bien plaisir avec son *Soleil couchant*, selon nous, le meilleur de ses travaux du Salon de 1850-51 ; il a envoyé beaucoup d'autres petites créations, l'*Amour désarmé*, le *Tombeau de l'Amour*, les *Présents de l'Amour* et la *Baigneuse tourmentée par les Amours* : trop d'Amours !

Parmi les seconds, c'est-à-dire parmi ceux qui ont amené sur leurs toiles de chauds souvenirs des pays du soleil, au premier rang se distingue M. Desbarolles avec sa *Posada d'Alcoy*, où l'Espagne tout entière apparaît dans ses habitudes, ses mœurs, ses types fiers et magnifiques. Beau pays que l'Espagne ! cher aux romanciers, aux poëtes et aux artistes, ces rois de l'idéal qui auraient presque placé l'Eldorado entre

Grenade et Valence, et savent toujours le créer si beau, cet Eldorado que le monde ne renferme pas !

M. Desbarolles a su rendre avec finesse les nuances de ce type où le sang des vieux Castillans s'illumine d'un mélange de sang mauresque. Grenade et Cordoue font revivre tous leurs souvenirs dans ces têtes originales et fières, on se surprend à écouter aussi le gitano, joueur de mandoline qu'on croit entendre, et qui vous saisit tout à coup par l'originalité de sa pose et la vérité de sa pantomime.

M. Accard nous fait assister à une scène du même genre dont les acteurs sont de poétiques lazzarones: puis, comme les voyageurs qui ont besoin de se faire un peu connaître pour intéresser davantage, le même M. Accard a fait de lui-même un portrait soigné avec une toute particulière complaisance.

Nous regrettons de n'avoir pas pu découvrir la *Posada* de M. Eugène Giraud, auteur de ces petites gaillardises militaires, naïvement pimpantes et chiffonnées comme des chansons de corps-de-garde du temps de la Régence. Tout le monde se rappelle le succès populaire de la *Permission de dix heures*. Le *Coup de vent* est une création du même genre, aussi gracieuse et aussi bien troussée, bien que l'air fripon du galant militaire soit peut-être un peu outré.

Les *Intérieurs d'ateliers*, de Charles Giraud, continuent à être de charmantes choses, bien étudiées et artistiquement rendues. En fait d'*intérieurs*, nous

avons d'abord ceux de M. Couder, qui nous montre *Bourguignon dans son atelier* et qui offre des fleurs aux dames, manière allégorique de leur proposer des portraits ; ensuite, ceux de M. Dauzats, qui semble prendre à tâche de ressusciter Granet, en reproduisant ses effets les plus aimés.

Mon Dieu ! la belle robe de soie grise que M. Riésener ne craint pas de tacher parmi ces épinards fricassés avec une tête et une jambe de cheval ! La pauvre dame qui porte cette robe, et que poursuivent cette tête et cette jambe, est bien rouge de colère ou d'embarras des yeux que le peintre lui a faits, mais elle doit être contente de sa robe, qu'elle relève prudemment un peu, tant ce serait dommage de la laisser traîner sur cette verdure contagieuse.

M. Riésener aime les bois et veut nous habituer aux étranges rencontres qu'on y peut faire. Après cette belle dame, il nous exhibe deux échantillons de bergers. Oh ! mais quels bergers et quelle bucolique ! J'oubliais de vous dire que l'un de ces bergers est une bergère, ayant presque figure humaine : un chien noir et mal léché, puis une autre créature informe affectant les allures d'un gros et vieux paysan, semblent faire la cour à cette Dulcinée de Romainville et se soumettre devant elle à un jugement renouvelé des Grecs ; la naïve villageoise tenant, pour pomme d'or, une paille, donne la préférence au chien, ce qui paraît contrarier un peu le Caliban couché à sa droite.

Quoique le chien ne soit pas beau, nous estimons assez le jugement de la bergère.

Six Meissonier ! Quelle bonne fortune pour les amateurs ! Faire si bien et si petit ! Quel bijoutier en peinture que ce M. Meissonnier, et quels bons yeux il doit avoir ! Mais, comme le jury de Lilliput se moquerait de lui, si les Lilliputiens avaient aussi leur Meissonnier ! — D'un autre côté, que faudrait-il pour désenchanter ceux des amateurs qui ne sont pas des vrais connaisseurs ? — Un microscope. — Triste nécessité que celle de se faire une célébrité par des tours de force, lorsqu'on a vraiment du talent !

Cherchons des œuvres qu'on puisse apprécier sans lunettes, et arrêtons-nous devant le *Silène* de M. Fouque. C'est une églogue de Virgile, traduite en français de La Fontaine, non sans quelque coquetterie de couleur, qui contraste un peu avec la simplicité de l'original antique. Les fonds sont harmonieux, et l'ensemble est celui d'un joli tableau. Le tableau de M. Fouque est aussi mal placé que possible.

M. Wattier, qui se permet, cette année, des visions cadavéreuses dont nous avons fait bonne justice, mérite pourtant qu'on lui pardonne, s'il promet de retourner à ses petits amours d'autrefois, à ses délicieuses enluminures d'éventails et à ses charmants petits Watteau, qui font de son nom, à lui, un pronostic ou un calembour comme on appelait La Fontaine un fablier, parce qu'il faisait des fables.

Mais ne rendrons-nous pas une sérénade grotesque à M. Daumier pour le charivari de couleurs qu'il intitule gravement : *Femmes poursuivies par des satyres?* — Non sans doute : car nous comprenons l'intention de notre spirituel faiseur de charges. A vous donc, Messieurs les coloristes échevelés ! Voici un maître qui vous distance ! — Mais ne vous fâchez pas cependant de voir fronder un peu vos tendances par trop révolutionnaires; Daumier envoie aussi un paquet à l'adresse de vos adversaires, et pour donner une leçon à ces champions du temps passé, qui ne comprennent pas leur époque et qui traînent encore après eux la routine épaisse du vulgaire, il a crayonné et colorié, avec cette verve qui n'appartient qu'à lui, les types immortels et rajeunis de don Quichotte et du grave Sancho Pança !

## XII.

**M. A. Delacroix, M^me de Guizard, MM. Nègre, Villain, Leygue, Bouvin, Jeanron,** etc. — **Le Portrait — les Dessins — la Nature morte — les Fleurs.**

Voilà déjà longtemps que nous en sommes aux tableaux de genre ; mais ce n'est pas une petite affaire, cette année, que d'en rendre compte ! Il y en a des myriades, des avalanches, des déluges ! L'art s'est réfugié dans le joli et le mignon ; et cela est tout naturel, parce que d'abord il faut de jolis petits tableaux pour nos jolis petits appartements ; ensuite, parce qu'aux époques de transition, de défaillance et de doute, quand les artistes n'ont ni assez de foi, ni assez de courage, ni assez de verve pour concevoir et

exécuter de grandes et belles choses, ils se réfugient
dans l'étude du gracieux, qui plaît toujours à tout le
monde. Depuis quelques années, la gent discourante,
jugeante et *burgravienne* de toutes les classes de sa-
vants et de savates, qui portent de faux-toupets, des
cravates blanches et des faux-cols magistralement
empesés, les *gens sérieux* enfin, se plaignent de l'in-
vasion du *joli* dans les arts... Eh ! bonnes gens, puis-
que vous l'avez partout banni de la réalité, laissez lui
donc au moins ce petit coin de l'idéal !

C'est ce que pense sans doute M. Auguste Dela-
croix, qui nous fait de ravissantes petites toiles toutes
papillotantes de soleil, de couleurs brillantes et d'ef-
fets originaux et neufs. Citons parmi ses plus gra-
cieuses œuvres : *La jeune fille tenant une rose* (épo-
que de Louis XV), le *Lavoir* et la *Promenade dans le
parc*.

Mme de Guizard a exposé aussi de jolies cho-
ses au Salon de cette année : *une lecture* est une créa-
tion franche et naïve dont tous les détails sont soignés
avec amour : le bras et l'épaule sont joliment peints
et finement modelés ; la main qui tient le livre est
dans une demi-teinte charmante; les contours en sont
bien dessinés, et les draperies vraies et étudiées. Un
king's carles, qui montre dans un coin son fin et
malicieux museau, a une petite mine éveillée qui
égaie la composition, et l'aspect général du tableau
rappelle les plus délicieuses peintures de la charmante

Mme Vigée-Lebrun. Les portraits des enfants de Mme de G... et de ceux de Mme M... sont aussi une œuvre de mérite exécutée avec une couleur vraie et un fini digne des Flamands.

Pourquoi M. Nègre, un de nos meilleurs peintres de genre, a-t-il été s'imaginer de peindre la *Mort de saint Paul, premier ermite?* Il y a de bonnes choses sans doute dans ce tableau, mais combien n'aimons-nous pas mieux les fines études intitulées : *Léda*, la *Lecture, Marchande de haricots*, etc..., toutes charmantes stéréotypies de la nature vraie et sagement rendue.

Excellentes compositions que celles de M. Villain, un *Verre de trop*, le *Château de cartes*, le *Déjeuner*, etc., pleines de verve, d'entrain et de gaieté, quoique contenues dans une facture prudente et bien ménagée, et teintées d'une couleur blonde et harmonieuse. M. Villain a exposé une tête sous cette rubrique : *Portrait de l'auteur*; nous ne saurions dire si l'on a absolument besoin du livret pour le reconnaître.

En fait de créations où brillent une verve et un entrain de bon aloi, citons le *Congé* de M. Leygue, délicieuse étude de mœurs peut-être trop facile, mais à coup sûr séduisante.

Nos amours ont duré toute une semaine...

MM. Bonvin et Jeanron ont envoyé au Salon des œuvres estimables et exécutées avec conscience ;

c'est ainsi que le premier sait, avec des tons à la fois chauds et harmonieux, trouver des effets à la Rembrandt et donner à ses peintures ce cachet d'originalité puissante qui les distingue. Citons parmi ses créations de cette année l'*Intérieur d'école de petites filles orphelines.*

Les travaux de M. Jeanron se recommandent par une franche et savante étude ; c'est exécuté par un pinceau sûr et une main habile, qui sait bien gouverner sa pâte et bien distribuer ses tons. Les *Bergers*; *Vue du port abandonné d'Ambleteuse* la *Plage d'Andresselle*, et le *Portrait de femme* inscrit sous le n° 1630, se recommandent par les excellentes qualités que cet artiste sait toujours nous faire apprécier.

Bien d'autres œuvres, sans doute, appelleraient encore notre examen et nos éloges ; mais nous sommes borné par l'espace; et, en dépit de notre bonne volonté, nous en sommes réduit à ne faire que rappeler au public les noms aimés de Mme Jobert et de MM. Langlois, Roqueplan et Van-Shendel.

Entrons donc maintenant dans le domaine du portrait, une des branches les plus importantes de l'art, puisqu'elle est peut-être la plus directement en rapport avec la nature. Hélas! le beau portrait, le vrai portrait n'existe plus ! Ce n'est pourtant pas que nos expositions, surtout celle-ci, ne soient encombrées d'un assez grand nombre de têtes ennuyeuses ou grimaçantes qui prétendent à ce titre! Il y en a des milliers, c'est

pourquoi il n'y en a pas un ! Maintenant chaque bourgeois pour cent francs veut être représenté dans la majesté de l'habit noir et la splendeur du gilet blanc ; s'il est riche, il se fait orner de son épouse *in fiocchi* et de tous ses petits. Puis il exige du malheureux artiste l'exposition publique ; il veut se voir, avec toute sa dynastie, au Louvre ou au Palais-Royal, soumis à l'admiration des Anglaises et au jeu investigateur de leur lorgnon. Vrai Dieu ! pour le moment nous regrettons de ne pas être fils d'Albion, pour nous écrier avec elles : *Ho awful, my dear, very awful !*

Oh ! non, le portrait n'est plus, tel que l'ont créé Titien, Holbein ou Van-Dyck, ces réalistes puissants que Venise, l'Allemagne et les Flandres ont envoyés par le monde, pour reproduire sur la toile les têtes majestueuses des rois ou des grands hommes du seizième ou du dix-septième siècle ; nous sommes loin de cette vérité frappante, de cet idéal d'exécution, de cette chaleur de ton, qui firent des chefs-d'œuvre des portraits de Charles-Quint, de Thomas Morus, d'Érasme, etc. Maintenant nous faisons encore quelquefois de belles étoffes, des velours bien chatoyants, des satins bien miroitants ; mais de beaux portraits, point !

Quelques bons artistes cependant comprennent encore que le portrait n'est pas seulement de *la brocante*, mais qu'il est digne de devenir une œuvre sérieuse ; citons d'abord un nom de femme, un nom trop peu connu encore, mais qui bientôt sera illustre ; Mme

Bertaud a envoyé deux portraits qui possèdent les excellentes qualités du genre; celui de femme surtout a une chaleur et une vérité de ton, une finesse de modelé, un parfum et un reflet de ressemblance dénotant un artiste véritable, et surtout un coloriste puissant et naturel qui saura surprendre les secrets de la vie, de la chaleur et du mouvement.

Les portraits de M. Chaplin sont un des succès du Salon. M. Larivière nous paraît aussi entrer dans la bonne route ; il a au Salon plusieurs bons portraits ; citons particulièrement la tête de femme inscrite sous le n° 1789.

Le gracieux portrait en pied de Mme la princesse Mathilde, par M. E. Giraud, est un excellent pastel ; les étoffes sont surprenantes de vérité ; il y a notamment une petite écharpe de gaze pailletée qui est rendue avec un bonheur inouï.

A propos de portraits en pied, nous avons un *Bonaparte* de M. Delaunay qui se distingue aussi par de bonnes études, un faire consciencieux et des accessoires bien traités ; citons aussi les travaux de M. Richomme, qui, outre des portraits, a envoyé aussi des tableaux généralement appréciés, les pastels de M. Laugier, dont les étoffes sont traitées avec une vigueur de ton et une vérité assez franche, et les miraculeuses miniatures de M. Giuseppe Sacco, chefs-d'œuvre de finesse et de grâce.

Quelles créations charmantes, senties et essentiel-

lement françaises que la *Saison des épis* et le *Fil rompu*, délicieux dessins de M. Vidal, le peintre aimé de nos boudoirs les plus coquets ! Plaçons à côté des œuvres de M. Vidal, celles de M. Alexandre Bida, dont la *Léda* est une très-bonne étude. Parmi les dessins, citons une très-ressemblante esquisse de M. J. Pradier, crayonnée par lui-même en un instant, et puisque nous en sommes aux dessins et aux portraits, regrettons ici de ne pas voir au Salon, quelques-unes des étonnantes épreuves que M. Baldus obtient par son procédé autophotographique. Espérons cependant que nous serons dédommagés l'année prochaine, et que M. Baldus rapportera des heureuses contrées où le gouvernement l'envoie, des reflets bien réussis des plus beaux monuments de l'antiquité.

Il y a au Salon de cette année, comme aux expositions précédentes, des natures mortes d'un effet et d'une vérité incroyables; certains petits tableaux, chefs-d'œuvre de patience, de fini et d'adresse, rappellent heureusement les bijoux des Metzu, des Van-Huysum, des Miéris et de tous les héros de l'école hollandaise. M. Philippe Rousseau, particulièrement, a plusieurs toiles, une surtout, le n° 2702, qui sont admirables : il y a là un fromage et des laitues romaines qui font envie; malheureusement, la cuisinière qu'on aperçoit dans le fond est beaucoup trop petite, même pour la perspective. M. Chompret a des *Fai-*

*sans* d'une vérité frappante, et MM. Roble et Lemercier ont de beaux fruits mûrs, d'un aspect bien chaud et bien velouté.

Nous ne savons au juste dans quelle classe nous devons ranger les œuvres de M. Jadin. Est-ce dans le portrait, la nature morte, ou une nature quelconque ? Tout ce que nous pouvons dire, c'est que ses innombrables portraits de chiens sont pour nous une chose fort insignifiante et fort plate, rendue avec un très-médiocre talent, et tout ce que nous pouvons espérer, c'est que quand M. Jadin aura rempli nos musées de la *pourtraicture* de tous les chenils de France et de Navarre, il s'arrêtera enfin ; à moins toutefois qu'il n'aille étudier les chiens de l'étranger ou qu'il ne recommence sur nouveaux frais à peindre les physionomies gracieuses et avenantes de tous les Barbaro, Fino, Sultan, Griffonnaud, etc., déjà connus, et de toute leur intéressante progéniture.

Pouah! les chenils puent : voyons les fleurs!

Elles ont de fraîches et odorantes corolles, tantôt langoureuses et tristes, tantôt riantes et folâtres : elles ont des couleurs vives et franches, moelleuses et pleines d'harmonie, elles charment et captivent tous les sens ; voyons les fleurs !

Mme Apoil, Mme Wagner et Mlle Hautier, tiennent le sceptre de la grâce et de la vérité dans ce genre; Mlle Hautier surtout a su sortir de la voie mesquine où Redouté et consorts avaient engagé les peintres

de fleurs, pour se créer une manière grasse, large et pleine de chaleur et de puissance, qui contraste heureusement avec la sécheresse et la dureté de ses compétiteurs : aussi sait-elle donner aux fleurs un velouté et un flou ravissants.

Les fleurs sont une des belles et bonnes productions de la nature ! Les cataclysmes et les révolutions ne les changent pas ; tous les ans au mois de mai, elles reviennent fidèles au printemps sourire au soleil, à la nature et à Dieu ! Vivent les fleurs !

Vivent les fleurs ! quand elles parent le front des femmes, quand elles réjouissent les yeux des vieillards et embellissent les jeux des enfants ! Vivent les fleurs, surtout, quand après un long et triste hiver on les voit percer les gazons des parterres toutes gracieuses, pimpantes et coquettes comme des femmes au bal : depuis la brune pivoine et la blonde pervenche, jusqu'à la majestueuse tulipe et au sentimental myosotis, depuis les folles guirlandes de liserons blancs et les grappes effilées du lilas, jusqu'aux clochettes parfumées du muguet et aux calices mortels de l'enivrant datura !

XIII.

## Le Paysage et les Paysagistes.

La grande peinture, la peinture héroïque et religieuse a eu son heure d'apothéose ; cette heure a duré trois siècles ! trois siècles de splendeur, de gloire et de magnificence ! trois siècles qui produisirent Raphaël, Murillo et Rubens ! Maintenant elle reste stationnaire tout en s'évertuant de tous côtés et en tous sens, pour trouver une issue par laquelle elle puisse s'élancer dans une route inconnue, tandis qu'une nouvelle branche de l'art, une peinture dont les Flamands seuls se doutaient alors, une peinture que Raphaël a ignorée, se ré-

vélo depuis une vingtaine d'années avec une puissance infinie et encore inappréciable.

Claude-le-Lorrain et Canaletti avaient les premiers déjà surpris les magiques secrets des resplendissantes amours du soleil et de la mer, alors que mirant dans ses flots des nappes d'azur et d'or, elle reflète dans chacune de ses rides un rayon éblouissant et balance mollement la carène d'un vaisseau appareillé ou d'une noire gondole de Venise ; alors que battant de ses lames des rives enchantées, elle borde de franges d'argent les sables du Lido ou égrène son splendide écrin de perles de cristal, au pied des colonnes corinthiennes des palais du Grand-Canal !

Claude-le-Lorrain et Canaletti ont créé des chefs-d'œuvre, et cette branche du paysage que l'on a nommée la *Marine* a été portée à son apogée ; quant au paysage proprement dit, c'est-à-dire à la représentation de la nature terrestre, elle restait encore en France dans une enfance presque embryonnaire. Poussin, le grand Poussin lui-même est resté peintre d'histoire en face de la nature, et ses *Bergers d'Arcadie* sont bien composés et bien dessinés, quand le paysage justement ne demande ni composition ni dessin !

Enfin le paysage, le vrai paysage est né; Cabat, Wattelet, etc., l'ont créé, ou du moins ont ouvert la route, car maintenant déjà bien d'autres les ont dépassés, et Cabat lui-même, Cabat le révolutionnaire est déjà devenu classique !

Cela est tout simple : cette école, quoique à mille
lieues de Poussin, dessine et compose ses paysages ;
il lui reste encore un peu de la vieille ornière, elle em-
bellit ou veut embellir la nature !

Mais la nature ne s'embellit pas, elle ne s'arrange
pas, elle ne se compose pas! Bourgeois, bourgeois,
bourgeois, à qui il faut un bois par-ici, un lac par-là,
un rocher ou un château gothique de cet autre côté,
etc., etc.! mais voyez donc la nature, aimez-la, cher-
chez-la, sentez-la : faites ce bord de chemin, ce bout
de pré, ce fugitif effet de soleil sur cette lande où cha-
toient les bruyères roses, les genêts jaunes et les ajoncs
aux piquantes arêtes; faites la masure effondrée de
ce paysan; son toit de tuiles rouges disjointes par les
mousses et les joubarbes; son mur crépi à la chaux
sur lequel s'étale une vigne dont le feuillage rougi par
les premières gelées blanches de l'automne, s'envole et
jonche la terre au moindre souffle du vent; son huis
mal joint, la mare où barbottent les canards, le pou-
lailler où règne son coq fièrement empanaché, etc.;
faites ce pâturage de mai à la verdure jeune et puis-
sante gazée par un frais glacis de rosée; ces génisses
bondissantes qui hument à longs traits l'air embaumé
du matin; ce bouleau, qui balance mollement sa
taille élégante et son léger feuillage, ces saules qui
trempent dans l'eau, ce chêne ou ce noyer dont
le branchage nerveux déploie une ombre immense sur
ce champ de blé, alors que le soleil de midi darde sur

la campagne ses splendides rayons ; faites, faites tout cela, tel que la nature vous le donne, baigné dans un océan d'air, tantôt chaud et resplendissant, tantôt brumeux et froid, tout cela avec ses effets sentis et parfois incompréhensibles, avec ses clairs, ses demi-teintes, ses ombres, ses reflets, avec sa grandeur majestueuse et sa naïve simplicité, avec cette vérité saisissante qui fait qu'en face de votre tableau, l'hiver par un temps de novembre, on sent battre son cœur, comme sous la pression d'une tiède brise du mois de juin, et que tous les sens sont envahis par un inénarrable bien-être, comme si l'on se prenait tout-à-coup à respirer les parfums des fleurs des champs et les fumets de l'étable et de l'abreuvoir.

Alors vous serez vraiment artiste ! alors vous serez élevé à cette dignité trop peu comprise, trop peu appréciée : peintre de paysage !

Depuis quelque temps donc, plusieurs bons artistes sont entrés dans cette voie ; le paysage se révèle peu à peu, la nature apparaît sur la toile, et tout nous annonce que bientôt un immense horizon sera ouvert à l'art ; déjà des personnalités célèbres brillent comme des phares dans la nuit, tandis qu'une école pleine de sève et de vie gravite autour d'eux : parler de ces personnalités, c'est nommer MM. Cabat, Bracassat, Français, Corot, Coignard et Mlle Rosa Bonheur... Quelques-uns y ajoutent M. Théodore Rousseau.

Tous ces maîtres éminents ont, chacun dans son genre, fait faire au paysage d'immenses progrès, et si l'apogée de leur art n'est pas encore arrivée, elle s'annonce au moins déjà sous de magnifiques auspices.

Quittons maintenant le domaine des principes généraux pour arriver à l'application de nos théories et apprécier, suivant leurs conséquences, les œuvres de nos principaux paysagistes.

Voyons d'abord M. Cabat, puisqu'aussi bien il a commencé la révolution que d'autres continuent maintenant et achèveront plus tard : le premier il a osé faire la nature pour la nature elle-même, sans se trouver obligé de l'embellir toujours par l'adjonction de Juifs ou de Romains. Ses créations ont les premières apporté dans l'art une fraîcheur de vérité et un parfum de nature qui les ont fait aimer ; M. Cabat n'est cependant pas encore tout à fait délivré des influences pernicieuses de l'ancienne école ; parfois ses ombres sont noires et font trou, et ses arbres si finement dessinés sont lourds à force de soins dans les détails.

Il y a surtout dans les paysages de M. Cabat quelque chose qui nous gêne l'œil : cette campagne nous paraît trop cultivée ; on a trop pris soin d'écheniller les arbres et d'arracher les ronces et les mauvaises herbes ; en un mot, pour nous les paysages de M. Cabat ne représentent pas la nature des champs, mais la nature peignée d'un parc à la Louis XIV. Du reste,

malgré ces quelques défauts, M. Cabat reste encore un de nos artistes aimés. Cette année, il a plusieurs tableaux au Salon ; le n° 433, *Une Prairie près de Dieppe*, nous a particulièrement attaché, quoique le ciel soit lourd et les nuages invraisemblables ; mais les arbres ont plus de légèreté que d'habitude, leurs silhouettes sont élégantes et ils ombragent bien des gazons d'un bon vert.

Puisque nous avons associé plus haut le nom de M. Wattelet à celui de M. Cabat, disons ici que cet artiste, jadis si aimé du public, a le tort de recommencer toujours son même paysage : des sapins et une cascade avec accompagnement de rochers ; c'était peut-être beau dans son temps, mais cela devient ennuyeux. — Les tableaux de M. Lapito aussi.

Mais ce qui ne deviendra pas ennuyeux et qui charmera longtemps encore, ce sont les délicieuses *Vues* de M. Français, qui reste toujours l'aimable artiste que vous savez et conserve avec soin ses excellentes qualités, pleines de suavité et de fraîcheur ; citons parmi les œuvres de cette année, les *Bords du Teverone*, *effet du soir* : ils sont éclairés par un lumineux coup de soleil, et les voyageurs placés sur le premier plan sont excellents de pose et d'effet ; l'eau est bien claire et bien transparente et les ombres sont heureusement posées. Les *Derniers beaux jours* sont une mélancolique composition, éclairée par un soleil de novembre, dessinée avec une assez grande habileté pour qu'on

ne sente pas le dessin, et revêtue de beaucoup de charme et de rêverie.

M. Coignard est un de nos maîtres ; il est peut-être selon nous la personnalité la plus complète de nos paysagistes ; il a ce vrai sentiment de l'art que nous aimons, cette puissante organisation que nous rêvons au peintre des splendeurs de la terre et des gloires des champs.

M. Coignard n'a point de manière, point de système, point de parti pris ; il ne crée pas et ne compose pas, il copie, parce qu'il sent : aussi que de vérité, de finesse et d'expression dans ses œuvres ! Comme les champs, les prés, les bois vivent dans ses tableaux, revêtus d'une fraîcheur et d'une naïveté entraînante ! On sent que M. Coignard doit vivre continuellement en rapport avec ses modèles, habiter la ferme, étudier les mœurs rustiques et aimer à voir paître les bestiaux en écoutant le vent bruire dans les hautes ramures ; les Flamands, et particulièrement Téniers, lui ont laissé leurs bons souvenirs pour perfectionner son talent immense et harmonieux ; *le Bac, effet du soir*, est son œuvre principale de cette année.

Voici maintenant Corot, notre cher Corot, avec sa nature à lui, sa nature qui n'est peut-être pas si vraie que celle de M. Coignard, mais qui est plus poétique encore ! Création féerique et sublunaire, telle qu'on aime à la revoir en soi, alors qu'étendu paresseusement au soleil sur un tas de foin aux enivrantes sen-

teurs, on ferme les yeux à demi pour rêver l'idéal d'un plus bel univers. Ah! nous l'avouons hautement, nous aimons Corot, ses *matinées* fraîches et brumeuses, toutes trempées de rosée et toutes brillantes de soleil, et ses *effets du soir*, si radieux et si pleins de rêverie, qu'on donnerait volontiers plusieurs années de jeunesse et de beauté pour passer une heure de crépuscule dans ces campagnes habituées sans doute à recéler les dieux de Virgile, et à voir passer, la nuit, dans leur brise embaumée, des légions de lucioles brillantes comme une pluie d'étoiles.

Mais ces images gracieuses nous mènent bien loin de M. Théodore Rousseau! Et cependant il nous faut y arriver : il faut finir par avouer, à notre grande confusion peut-être, que nous ne trouvons à ce révélateur que bien peu de qualités, compensées par un très-grand nombre de défauts. Que voulez-vous, lecteur, nous sommes chargé ici de vous dire notre façon de penser, et non pas de prôner telle ou telle réputation incomprise : eh bien! nous pensons que M. Rousseau doit avoir de très jolis paysages dans la tête, mais qu'il en met de laids sur ses toiles; que ses fonds sont souvent harmonieux et doués d'un certain charme, mais que ses premiers plans sont insoutenables, et qu'enfin il est très dangereux à l'art de proposer cet artiste pour modèle aux autres et de le traiter en chef d'école. Nous n'imposons point du reste ici une opinion personnelle, et peut-être, lecteur, trouverez-vous

les œuvres de M. Rousseau admirables. — Allez voir,

Mlle Rosa Bonheur fait de petits chefs-d'œuvre ; à elle maintenant la palme de la peinture d'animaux mêlés au paysage ; à elle de faire école, son talent lui en donne le droit. C'est de bien bon cœur que nous lui rendons cet hommage, et il est quelquefois bien agréable au critique de faire consciencieusement une louange sincère et sans restriction. Ses *moutons* sont délicieux de vérité, de finesse et de grâce ; le lointain est ravissant d'harmonie et la composition pleine de sentiment. Son *effet du matin* est baigné dans une fraîcheur silencieuse et recueillie qui convient bien au réveil de la nature ; ses bestiaux sont heureusement agencés et rendus aussi franchement que de coutume : il y a surtout un mufle de vache d'un blanc rosé qui donne envie de boire du lait. Peut-être le groupe de gauche a-t-il des blancs un peu trop égaux, mais tout est joli, et les herbes, les gazons, les buissons tout verts et fleuris chantent le mois de mai d'une façon naïve et vraie qui fait plaisir à voir.

Toute une colonie de paysagistes de talent et d'avenir remplit, du reste, notre exposition de 1850-51 de ses travaux et de ses progrès ; s'il nous fallait rendre un compte exact et judicieux de leurs œuvres, un volume ne suffirait pas ; rappelons donc seulement ceux que distinguent particulièrement le goût et la sympathie du public : M. Armand Leleux, dont tous les paysages, et surtout les *Lavandières*, sont d'un beau ton

blond et plein de vaporeux et de charme, de fraîcheur et de limpidité ; M. Daubigny, qui se rapproche des aimables qualités de M. Corot ; M. Troyon, qui a de l'avenir, mais dont les *Moutons* moutonnent dans une campagne bien moutonnante ; M. Pierre Thuillier, un de nos bons paysagistes, à qui nous reprocherons ses ombres trop noires ; M. Thierry, habile créateur de décors grandioses et pleins d'effet, dont la *Rue de l'École* rappelle les plus poétiques souvenirs du Paris moyen-âge et les scènes les plus attachantes de Notre-Dame-de-Paris ; citons, du même artiste, le *Jardin d'un Harem*, le *Moulin abandonné*, près d'Anvers, et *Un Poste de Routiers*, compositions hardies et puissamment rendues ; M. Chintreuil, dont le *Champ d'avoine* et *Une Mare* sont deux études tranquilles et reposées où règnent la solitude et le silence ; M. Gaspard Lacroix, dont les *Baigneuses* sont un excellent tableau, très-mal placé, comme d'habitude ; M. Lambinet, qui nous donne de fraîches créations, bien senties et bien rendues, où il ne craint pas de faire les arbres verts ; M. Bodmer, dont les deux *Intérieurs de forêt* rendent bien les tons chauds et les brumes froides des derniers jours de l'automne ; M. Baccuët, qui a un paysage des *Bords de l'Alphée*, plein de poésie et d'études sérieuses ; M. Haffner, dont les choux et les haricots sont décidément trop verts, et, enfin, MM. Émile Lapierre, Elmerich, Pron, Flers et Wyld, qui ont des tons blonds et heureusement choisis, des

eaux limpides, des ombrages frais, et font de petits tableaux d'un heureux aspect.

Les *Marines* de M. Gudin sont toujours de l'éblouissante suite de celles de Claude Lorrain et de Joseph Vernet ; chaque année, cet éminent artiste nous donne un diamant de son magnifique écrin, et il lui en reste toujours pour l'année suivante ; il est si riche !

Les *Naufragés de la côte d'Amérique* brillent d'un soleil radieux ; les premiers plans sont ravissants comme toujours, avec leur efflorescence de lumière qui fait un prisme de chaque lame ; le fond est peut-être un peu blanc. Le clair de lune inscrit sous le n° 1392 est une des plus belles créations de M. Gudin ; l'eau est limpide et tranquille, et chaque ride reflète une ligne de feu ou de lumière argentée, suivant que la flamme ou la lune y jettent leurs rayons ; l'ensemble est plein d'harmonie, le ciel profond rappelle bien l'Italie, la barque est heureusement posée et le coin à gauche plein de suave poésie. M. Gudin a encore au Salon un autre clair de lune, *Appareillage forcé d'un bateau*, où la transparence des eaux, surtout des lames qui se brisent sur la barque repoussée par un coup de mer, est prodigieuse de vérité.

La vue du grand canal de Venise, par M. Ziem, est une de nos meilleures marines. M. Ziem est très-coloriste et le ton fin de son ciel a beaucoup de charme ; la gondole du devant est très brillante et l'ensemble

du tableau est plein de ces effets pailletés et diamantés qui sont à Venise de la couleur locale.

M. Joyant, le peintre en titre de la reine de l'Adriatique, ne nous a pas manqué non plus cette année ; comme toujours, il est d'une vérité frappante et d'une habileté incroyable. En fait de *marines*, n'oublions pas de citer les travaux consciencieux et réussis de MM. Barry et Anton Melbye.

Nous avons gardé les *Africains* pour en faire une appréciation spéciale ; nous désignons sous ce titre toute une petite réunion de paysagistes qui vont généralement chercher leurs sujets et leurs inspirations dans les chaudes et lumineuses régions baignées du soleil des tropiques. Borné par l'espace, nous ne pouvons que citer quelques noms qui dominent de leur éclat le paysage oriental.

M. Lottier, jeune artiste plein de courage, de talent et d'avenir, se distingue d'abord par ses qualités originales et puissantes, et une grande habileté de main. La *Vue d'une rue du Caire* étincelle d'un soleil magnifique, quoique les demi-teintes soient conservées transparentes et claires ; les détails d'architecture sont grassement exécutés et peints avec la sûreté d'un maître. En somme, c'est un excellent tableau ; M. Lottier a encore d'autres toiles à l'exposition, mais elles sont très-mal placées ; il y en a même qu'on ne voit pas. MM. Fromentin, Hédouin et Frère, continuent aussi à avoir le secret de peindre le soleil et de rendre la nature arabe avec beaucoup de bonheur.

XIV. (Fin.)

## Epilogue.

Salon de 1850-51, que me veux-tu?...

Voilà que tu touches à ta fin ; quelques jours encore à peine te sont donnés, et les portes du Palais-National se refermeront pour jusqu'à l'année prochaine ; bientôt tu appartiendras au passé, et dans nos rêveurs souvenirs, tes œuvres se suivront comme une ronde folle faisant ressortir à qui mieux mieux leurs beautés et leurs laideurs ; alors le temps, à chaque tour de la ronde, fera disparaître quelques-unes d'entr'elles pour les replonger dans le néant de l'oubli, et peu à peu il ne restera plus devant l'avenir que les créations double-

ment marquées par l'immortel sceau de la beauté et du génie.

Salon de 1850-51, que me veux-tu ?... J'ai fait pour toi tout ce qu'il m'était possible de faire ; j'ai analysé avec patience, courage et bienveillance surtout, les innombrables œuvres dont il t'a plu de doter la France ; j'ai fait sur l'art et les artistes toutes les réflexions qui m'ont consciencieusement paru bonnes et salutaires : maintenant va, Salon de 1850-51, emporte ton butin de gloire et de critique, range-toi dans les nombreux Salons du passé, et adieu !... Adieu les statues de Pradier, de Pollet, de Lequesne, les tableaux de Müller, Robert-Fleury, Signol, Picou et Gérome, les paysages de Corot, les marines de Gudin, etc. Adieu tout cela, — ou plutôt... au revoir !

Nous avons tâché d'être juste : à coup sûr au moins nous avons été sincère ; chacune des branches de l'art a eu sa part d'appréciation : nous avons rendu à la sculpture surtout un peu de l'importance que nos confrères lui refusent assez généralement chaque année dans leurs comptes-rendus de Salon ; et si nous passons sous silence les produits de la gravure et de la lithographie, c'est que nous les regardons comme parties intégrantes de la peinture, puisqu'elles en dépendent naturellement en reproduisant ses compositions et ses effets ; il serait donc selon nous à peu près inutile de rappeler que ces deux arts la suivent, tout en perfectionnant tous les jours leur exécution et en continuant

d'illustrer les noms aimés de MM. Achille Martinet, Chaplin, Hédouin, Louis Marvy, Anastasi, Mouilleron, etc.....

Du reste, trêve d'apologie de notre œuvre ; nous avons fait de notre mieux, c'est clair ; maintenant, il est non moins clair que nous trouverons des amis et des ennemis, des apologistes et des détracteurs, car ainsi va le monde, et comme ce n'est pas notre faute.... cela nous est bien égal !

Ce qui ne nous est pas égal, par exemple, c'est de voir notre exposition encombrée d'un nombre presque incalculable de très-mauvaises choses qui tiennent beaucoup de place, et font beaucoup de peine aux artistes et aux amateurs; c'est encore, de penser que l'année prochaine les médaillistes continuant à user de leurs droits, oublieront leurs devoirs au point d'envoyer des tableaux par douzaines et quelquefois... de très-mauvais tableaux! Car, il faut bien le reconnaître, toutes les œuvres des *récompensés* ne brillent pas d'une égale splendeur ; parfois même il en est dont les produits malheureux feraient presque regretter au gouvernement leur médaille ou leur décoration... On pourrait à peu près en dire autant des grands prix de Rome, qui continuent, sauf exceptions, à ne pas se perfectionner beaucoup au-delà des monts.

Les écoles excentriques et impossibles continuent à se produire avec une fécondité vraiment désespérante; chaque année il en naît une nouvelle qui a in-

génieusement trouvé le moyen de représenter le laid sous une de ses faces encore inappréciées; celle-là obtient le succès du Salon, et c'est ainsi qu'on encourage la décadence de l'art. Pour nous, nous combattrons toujours la peinture *malhonnête*, et nous comprenons sous ce titre toutes les apothéoses du laid pour le laid, quel que soit le nom dont on les décore. Assez de critiques malheureusement protégent et encouragent ces orgies artistiques ; assez de nobles personnalités sont désespérées par cette bienveillance mal placée, assez d'hommes de génie et de talent se trouvent repoussés de nos expositions par l'invasion du laid ; déjà, depuis longues années, M. Ingres cache ses œuvres au public et aux critiques, et bientôt, si l'on n'y prend garde, de nombreux alliés vont le suivre : on nous a nommément fait craindre la désertion de M. Abel de Pujol, un des plus consciencieux conservateurs des principes de l'art classique et sérieux.

Il serait temps peut-être d'arrêter ce mouvement de défection par un changement de conduite. Nous ne voulons point par là demander la proscription des nouvelles écoles, au contraire ; loin de nous l'idée rétrograde de faire taire une voix dans le grand concert de l'art, de faire disparaître un nom des tablettes de la postérité ; nous avons voué trop d'affection et d'admiration à certaines individualités puissantes et courageuses de la nouvelle école pour pouvoir être soupçonné de vouloir l'anéantir. Dans

l'art, comme dans le monde, il faut la lutte de deux principes opposés, et peut-être au fond de la plus hardie protestation trouverait-on parfois une rigoureuse logique : aussi, n'anathématiserons-nous aucun genre, n'annihilerons-nous aucun effort; non, non, quelle que soit la laideur des images, nous ne serons jamais iconoclaste. Seulement nous demandons, si l'on montre tant de bienveillance aux nouveaux venus, si on leur donne si vite droit de cité dans nos expositions, que l'on garde aussi un peu d'encouragement et de sympathie pour les représentants de cette école immortelle qui a donné à la France Poussin et Lesueur et dont, après tout, le glorieux passé nous répond pour l'avenir.

Voilà pour les critiques ! Aux artistes maintenant. Demandons-leur en grâce de ne plus nous épouvanter par d'inénarrables horreurs ; de ne plus consacrer leur talent à créer des monstres dont la vue contribue pour beaucoup à l'abâtardissement de la race : car, il ne faut point s'y tromper, de même que ce ne sont point les mœurs qui font les romans, mais les romans qui font les mœurs, de même, au rebours de ce qui devrait être, ce n'est point la nature qui influence l'art, mais, au contraire, c'est l'art qui influence la nature.

Nous connaissons un pauvre fou qui prétend, entre autres excentricités, que toute création de l'art doit s'incarner dans la nature, et que, de plus, chaque artiste doit, dans un autre monde, mourir un nombre

indéfini de fois pour racheter les types qu'il a créés.
— Mon ami, mon cher ami, disait-il à son frère le peintre, je t'en prie, je t'en supplie, ne fais pas de têtes ; fais des jambes, des bras, des torses tant que tu voudras, mais ne fais pas de têtes ! Si tu fais une tête, tu crées un type ; ce type représente une pensée, une intelligence, donc il se réalisera : Dieu l'animera, et tu seras obligé de répondre de ton œuvre et de racheter ton enfant !...

Cette doctrine, rêvée par un insensé, a, si on l'examine à deux fois, une morale profondément effrayante ; l'artiste élevé à ce degré de puissance où il impose des créations à Dieu même, prend les proportions d'un colossal Prométhée. — Avez-vous quelquefois pensé à cela, insouciants enfants de la fantaisie, qui représentez chaque jour des types où toutes les passions connues et inconnues, nobles et ignobles, sérieuses ou bouffonnes, chastes ou impures, montrent leurs visages expressifs ? Avez-vous jamais réfléchi à cette idée, caricaturistes imprudents dont chaque coup de crayon pourrait valoir ainsi toute une existence d'expiation ?... Ah ! Cham, Gavarni, Grandville, Daumier, charmants génies de la critique et de l'esprit français, aimables représentants d'une immense ironie, je ne voudrais pas pour beaucoup que le pauvre fou fût un Voyant !

— Mais croyez-vous donc à de semblables billevesées ? me demandera la tête de mon lecteur (encore une que je ne voudrais pas être chargé de racheter, malgré

la majesté de sa pose entre les deux pointes rigides et hardies de son faux-col).—Hélas ! lecteur, cher lecteur, bienveillant lecteur, je vous avouerai, foi de critique, que je ne crois pas à grand'chose et que je ne nie rien ; que, comme vous, j'aime les caricatures et crains les fous; que la vertu est une belle chose et que le vice a des cornes ; que mes lectrices sont jolies et mes lecteurs gens de génie; que les crèmes sont douces et les piments poivrés ; que la république est un gouvernement superbe et le bal de l'Opéra une invention très-amusante, et qu'enfin la plus belle profession de foi du monde est le zig-zag de Tristram Shandy !

www.ingramcontent.com/pod-product-compliance
Lightning Source LLC
Chambersburg PA
CBHW071544220526
45469CB00003B/914